第一章
影视视听语言概述

1.1 影视的发展

1.1.1 影像技术的发展

影像艺术的诞生离不开技术的发展，十九世纪初，法国画家达盖尔在研究照相技术时，无意中发现，银汤匙浸泡碘液之后暴露在桌上，留下了影子。在偶然出现的灵感的刺激下，达盖尔用镀有碘化银的金属板成功获取了一组石膏静物的影像（见图1-1），这种用抛光的金属板产生一个唯一的、不能复制的、左右相反的单色影像的方法被称为达盖尔摄影法。后来达盖尔在此基础上制成了世界上第一台照相机。

摄影术实现了人们短时、高效、便捷地获取图像的想法，还让人们看到了肉眼无法捕捉，却又真实存在的画面。因此达盖尔摄影术一经发明便在全世界迅速普及。当时《法国公报》的一则报道描述了这一场景："人们看到，仿佛一夜之间，法国首都巴黎，每个阳台上都是相机，每条大道和每个著名建筑物前都有人在拍照。"达盖尔摄影法为影视的发展奠定了基础（见图1-2）。

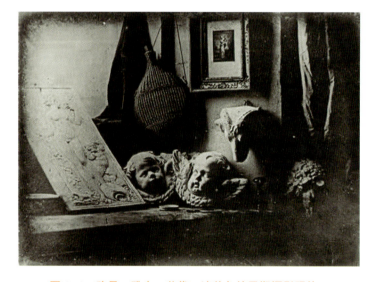

图 1-1　路易·雅克·芒代·达盖尔的早期摄影照片，拍摄于艺术家的工作室，1837 年

1.1.2 电影的诞生及发展

在电影诞生之前，许多科学家和发明家已经为电影的诞生做出了基础性贡献。1824年，英国伦敦大学教授彼得·马克·罗杰特在他的研究报告《移动物体的视觉暂留现象》中首次提出"视觉暂留"这一生理现象。视觉暂留现象即视觉暂停现象，是人眼具有的一种特性。人眼在观察物体时，光信号传入大脑神经，经过一段短暂的时间，光的作用结束后，视觉形象在视网膜上并不会立即消

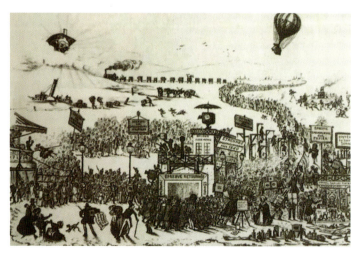

图 1-2　迪奥多·毛里塞的刻板画《疯狂的达盖尔摄影术》

高等院校艺术学门类"十四五"系列教材

影视视听语言

YINGSHI SHITING YUYAN

主　编 ◎ 李红冉　韦思哲　李文馨
副主编 ◎ 莫秋红　刘　兵　田　猛
　　　　崔宏伟　胡小祎　胡　勇

华中科技大学出版社
http://www.hustp.com
中国·武汉

内容简介

本书共有七个章节，系统地讲解了视听语言的基本概念，从电影的基本元素入手，分析构图、景别、景深、焦距、色彩、光线等视觉构成要素的艺术特性，对镜头的运动、轴线、场面调度、声音及剪辑等表现形式做了较为系统的描述，同时本书列举了中外电影作品中的经典图例，能够循序渐进地强化学生对影像思维与影视空间结构的理解，使学生逐步掌握影视创作的基本规律和表现技法。

图书在版编目（CIP）数据

影视视听语言 / 李红冉，韦思哲，李文馨主编 .—武汉：华中科技大学出版社，2022.3（2024.7 重印）
ISBN 978-7-5680-8047-7

Ⅰ．①影… Ⅱ．①李…②韦…③李… Ⅲ．①电影语言 Ⅳ．① J90

中国版本图书馆 CIP 数据核字 (2022) 第 036248 号

影视视听语言
Yingshi Shiting Yuyan

李红冉　韦思哲　李文馨　主编

策划编辑：彭中军	
责任编辑：白　慧	
封面设计：孢　子	
责任监印：朱　玢	
出版发行：华中科技大学出版社（中国·武汉）	电话：（027）81321913
武汉市东湖新技术开发区华工科技园	邮编：430223
录　　排：武汉创易图文工作室	
印　　刷：武汉科源印刷设计有限公司	
开　　本：880 mm×1230 mm　1/16	
印　　张：7.5	
字　　数：243 千字	
版　　次：2024 年 7 月第 1 版第 3 次印刷	
定　　价：49.00 元	

本书若有印装质量问题，请向出版社营销中心调换
全国免费服务热线：400-6679-118　竭诚为您服务
版权所有　侵权必究

前言

　　电影经过一百多年的发展，逐步成为一门独立的艺术形式，是继文学、戏剧、音乐、雕塑、绘画、建筑之后的第七艺术。电影的发展是以科学技术的发展为前提的，新媒体技术给影视作品提供了更加多元的制作手段，移动互联网和手机终端的普及使影视的传播渠道更加丰富。越来越多的人开始对影视艺术产生浓厚的兴趣，进而选择影视专业学习或从事影视行业。

　　视听语言就是利用视听刺激的合理安排向受众传播某种信息的一种感性语言，包括影像、声音、剪辑等方面的内容。电影的运动影像和叙事手法，可以使观众感到银幕上的故事是将要发生或正在发生或正在重演的。但是电影不是直白的记录，要讲究影视语言规则，这些方法和技巧大多来自电影研究者长期的探索和积累。学习影视视听语言，具体来说就是学习影视中的构图、镜头的拍摄、镜头的组接和声画关系的处理。了解影视视听语言只是了解影视制作的开始，是在漫长的影视创作道路上迈出了第一步，只是初步具备了成为一名影视从业人员的资格。

　　本书力求体现以下两方面特点：

　　（1）图文并茂，易学易用。本书涉及的知识点配有大量国内外优秀影视作品的截图，易于初学者学习。

　　（2）结合案例讲解，融会贯通。本书先从理论入手，以影视思维为指导，从电影的基本元素——构图、景别、色彩、光线等开始讲解，进而深入讨论镜头运动、场面调度、声画关系、剪辑等表现形式，使学生能够由易到难、循序渐进地掌握理论知识。

　　本书是武汉东湖学院与合作单位——立羽（武汉）文化科技有限公司联合编写的，刘兵总监制在本书框架的构建以及第二章节、第三章节内容的编写上给予了很多指导和意见。本书在编写过程中借鉴了部分专家、学者的著作和图

片，以及国内外优秀电影中的画面，由于诸多原因未能一一列明，敬请谅解，在此表示感谢。

本书可以作为高校数字媒体艺术、摄影摄像、编导、录音、电视节目制作、动画专业和影视多媒体专业以及相关培训机构的教材，也可供对该领域有兴趣的读者参考。

最后，衷心感谢立羽（武汉）文化科技有限公司刘兵总监制，武汉东湖学院韦思哲老师、李文馨老师、莫秋红老师，湖北工业大学田猛老师，武汉工程科技学院崔宏伟老师，武汉科技大学胡小祎老师以及成都纺织高等专科学校胡勇老师等参与本书的编写。同时，还要感谢武汉东湖学院传媒与艺术设计学院方兴院长、刘慧院长对本书的关心和支持，以及华中科技大学出版社彭中军编辑对这本教材的策划。没有他们，就不会有本书的面世，再次向他们的辛苦劳动表示诚挚的谢意！由于本书编者水平有限，疏漏之处在所难免，恳请各位读者批评指正。

<div style="text-align:right">

武汉东湖学院　李红冉

2022 年 1 月

</div>

目录

第一章　影视视听语言概述　　001

1.1　影视的发展　　002
1.2　影视视听语言的概念与特性　　007
1.3　影视视听语言的基本元素　　009

第二章　影视画面造型语言　　011

2.1　构图　　012
2.2　景别　　017
2.3　角度　　022
2.4　焦距与景深　　026
2.5　光线　　029
2.6　色彩　　034

第三章　镜头　　039

3.1　镜头的形式　　040
3.2　运动镜头的种类　　041
3.3　镜头的内容表现形式　　051

第四章　轴线　　053

4.1　轴线的概念　　054
4.2　关系轴线　　055
4.3　运动轴线　　062
4.4　越轴的方法　　063

第五章　场面调度　069

　　5.1　场面调度的概念　070
　　5.2　场面调度的方法　079
　　5.3　场面调度的作用　082
　　5.4　蒙太奇的运用　084

第六章　声音　091

　　6.1　人声　092
　　6.2　音乐　093
　　6.3　音响　097
　　6.4　声画关系　100

第七章　剪辑技巧　103

　　7.1　剪辑的概念　104
　　7.2　剪辑的基本原理　105
　　7.3　镜头衔接方法　109

参考文献　113

失，人眼仍能继续保留物体的影像 0.1～0.4 秒，这种现象被称为视觉暂留现象。这为影像的发展提供了理论支撑。比利时著名物理学家普拉托依据此原理于 1832 年发明了"诡盘"。"诡盘"能使描绘在硬纸盘上的分解画面因运动而活动起来。"诡盘"的出现，标志着电影的发明进入了科学实验阶段。

1881 年，英国摄影师迈布里奇为弄清马匹在奔跑时是否四蹄都腾空的问题，在跑道上架设了 24 台照相机，打了 24 根木桩并拴上引线，引线的另一端连着照相机的快门。当马匹奔跑至架有照相机的跑道处时，24 根引线依次被拉断，24 架照相机的快门也被依次拉动并拍摄了 24 张照片。迈布里奇将拍摄的照片按顺序拼接在一起，得到了一条照片带，通过这 24 张照片，证明了马在奔跑时会四蹄腾空，如图 1-3 所示。

从另一个角度来说，摄影的出现为二维平面增加了一个新的维度，那就是时间维度。我们通过转动在迈布里奇的实验中得到的照片带，可以看到马动起来了。

迈布里奇的实验给法国科学家马莱带来了极大的启发。马莱花费了十年时间研究出名为摄影枪的照相机器，如图 1-4 所示。

摄影枪的外形像一把猎枪，在扳机处固定了一个像弹仓盒的大圆盘，盒内装有表面涂着溴化银乳剂的玻璃盘。拍摄时，感光盘不断转动，光线由枪口进入机器，留下影像。它 1 秒钟可以拍摄 12 张照片，每次曝光时间 1/720 秒，能够清楚地记录一只飞鸟的运动轨迹。马莱在申请专利时，将这一装备命名为"电影"，他被公认为现代电影摄影机的鼻祖。

"发明大王"爱迪生赴法国参加巴黎世界博览会，在参观了马莱的摄影枪和活动底片连续摄影机后颇受启发，他回到美国之后开始专心着手发明工作。1891 年，爱迪生获得了电影摄影机的专利权，同时还完善了用于电影放映的活动放映机。他将摄制的胶片影像在纽约公映，引发了巨大的轰动。但他的电影视镜每次仅能供一人观赏，一次放几十英尺（1 英尺 =0.3048 米）的胶片，内容多是跑马、舞蹈表演等。正是爱迪生发明了活动电影放映机，引入了电影放映的基本方法，才使电影得以问世。（见图 1-5）

法国人卢米埃尔兄弟在爱迪生活动放映机和马雷摄影枪的基础上改进了摄影设备，并制作了放映仪器，于 1895 年 12 月 28 日在法国巴黎卡普辛路大街 14 号的咖啡馆里，成功放

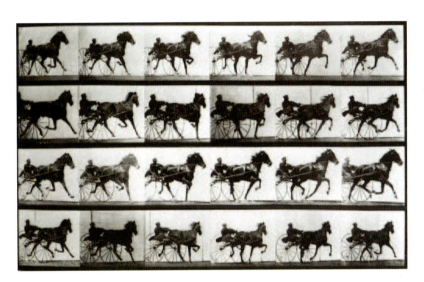

图 1-3　迈布里奇拍摄的马匹奔跑的分解图

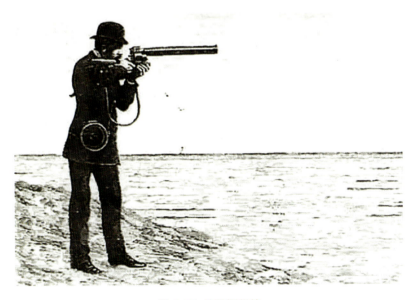

图 1-4　马雷摄影枪

映了世界上第一部电影《火车进站》，影片给当时的人们带来了巨大的感官震撼。卢米埃尔兄弟所放映的电影已经脱离了试验阶段，标志着电影的正式诞生。

《工厂的大门》与《火车进站》等影片以工人为拍摄对象（见图 1-6、图 1-7），工人们日常生活的景象出现在银幕之上，人们看到电影不再是制造动作的机器，而是再现生活的媒介。卢米埃尔兄弟等人开始成立电影公司，拍摄商业电影，从此电影逐渐成为一项产业。

1.1.3 电影的艺术探索

电影诞生不久，极具热情的影视人就开始了诸多尝试，也开启了探索电影艺术的大门。魔术师乔治·梅里爱创新性地将电影加入自己的魔术表演中，发明了"停机再拍"和剪辑技术，使电影由技术变为艺术。自此，电影画面不再是一镜到底，而是可以自由进行镜头设计与组接，这也为故事片的出现拉开了大幕。

例如，乔治·梅里爱拍摄的科幻故事片《月球旅行记》中展现了人类首次到月球探险的经历，这部影片开创了科幻片的先河，也使得电影成为人类的幻想平台及娱乐工具（见图1-8）。著名传播学者麦克卢汉提出，媒介是人的延伸，媒介即讯息。电影作为一种视听媒介，实际上是人类大脑幻想的延伸，在电影画面里我们可以看到各种超越现实的科幻场景，观众可以沉浸在超现实的场景之中，穿越时空。在充满科幻感的画面中，我们暂时从繁杂的现实生活中脱离出来，感悟电影艺术带来的欢愉。

1915年，格里菲斯导演的电影《一个国家的诞生》和《党同伐异》标志着电影艺术的形成（见图1-9、图1-10）。一是制作技巧上的突破。在电影《一个国家的诞生》中，格里菲斯突破性地运用了不同的景别，多变的角度、机位和移动摄影等方法，并且将叠化、圈入圈出、淡入淡出、闪回等技巧完美地融入影片当中。二是开创了蒙太奇语言的叙事方法。格里菲斯在《党同伐异》中创造性地开拓了多元性的银幕时间及空间，极大地丰富了电影语言。格里菲斯的电影探索将电影从简单的娱乐工具发展为一门艺术，电影被赋予了更多艺术性的思考和表达。因此，从格里菲斯开始，电影成为一种具有丰富表现力的语言。

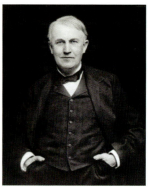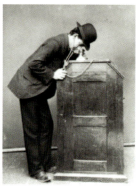

图 1-5　发明大王爱迪生及他发明的电影视镜

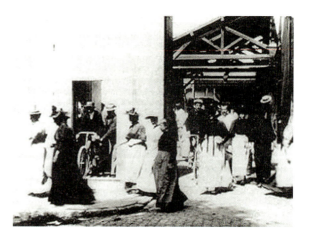

图 1-6　电影《工厂的大门》

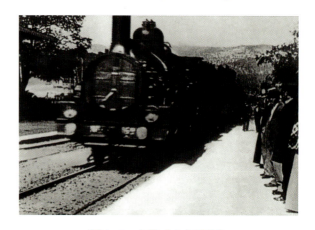

图 1-7　电影《火车进站》

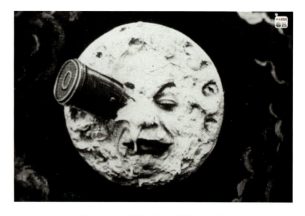

图 1-8　电影《月球旅行记》

默片时代，美国喜剧电影大师乔治·卓别林（见图1-11）对电影表演艺术做出了极大的贡献。他的代表作品《淘金者》、《摩登时代》（见图1-12），塑造了鲜明的人物形象，呈现了幽默的喜剧表演，反映出个体与命运及现实的冲突。卓别林对喜剧电影的探索，丰富了电影艺术的美学观念，创造了世界电影史上第一个有血有肉的银幕形象。

1927年，有声电影《爵士歌王》（见图1-13）的诞生标志着电影从纯视觉的艺术变成视听的艺术，实现了电影史上的一次伟大革命。蒙太奇的手法也越来越多地被运用到电影中。而第一部彩色胶片电影《浮华世界》的问世，为电影艺术创作带来了更为广阔的视野。色彩技术的革新使得电影的真实性大大增加，电影艺术的发展也相对更加成熟。

电影真正走向成熟期是在1945年。二战后，电影艺术得到了迅速发展，其中日本电影以黑泽明拍摄的《罗生门》为代表。此时，发起意大利新现实主义电影的电影艺术家们敏锐地把握了时代特征，面对二战后萧条的经济、严重的失业问题等，把镜头对准了底层的百姓，抓住了社会的痛点，用电影反映二战后意大利存在的社会问题。

德西卡执导的《偷自行车的人》（见图1-14）取材于一则新闻故事，反映的却是战后社会矛盾的激化。影片讲述了一个十分简单的故事，失业工人里奇得到一份贴海报的工作之后，因这份工作需要一辆自行车而犯愁，无奈之下，妻子当掉她的嫁妆，为丈夫赎回已经当掉的自行车。当里奇在街上张贴海报时，停靠在墙边的自行车却被小偷偷走。里奇带着儿子在街上寻找被偷的自行车，经历了一波三折，还是没有找回自行车。无奈之下，他铤而走险，去偷别人的自行车，不料当场被抓住。此外，该片为了突出现实主义美学，采用自然光进行拍摄，让非职业演员

图1-9　电影《党同伐异》

图1-10　电影《一个国家的诞生》

图1-11　查理·卓别林

图1-12　电影《摩登时代》

图1-13　电影《爵士歌王》

参与表演，从而增强了影片的真实感。

1960年至今，世界电影从创新探索走向了多元化的时代。法国新浪潮的兴起给电影艺术带来了新的变化。由于好莱坞电影商业化倾向严重，阻碍了欧洲电影艺术的发展，法国电影人开始掀起一场电影美学运动，提出了自己的艺术主张。例如，反对明星，打破明星制度，提倡影片要接近生活。电影导演路易·德吕克提出电影要摆脱戏剧和文学的桎梏，使之成为真正意义上的"第七艺术"。

在电影史上，法国新浪潮运动影响巨大。它既确立和强化了导演的中心地位，又进一步发掘了电影的特性，丰富了电影的语汇，推动了这一时期电影的全球性大发展，真正推动了电影题材的多样化、电影样式的丰富化和电影思潮与流派的多样个性化。

20世纪70年代后期，计算机技术参与到电影创作中，这是电影问世以来又一次重大的技术革命，对传统电影艺术的改变体现在很多方面。1976年，美国导演乔治·卢卡斯的《星球大战》用计算机模拟太空运动镜头，掀起了电脑特技热，这一年被称为"特技效果的新生"。20世纪90年代，数字电影出现。1994年上映的《狮子王》标志着电脑生成图像技术进入了高速发展阶段。1995年，《玩具总动员》（见图1-15）从电影拍摄到制作，再到发行放映，均采用数字化技术，这标志着完全意义上的数字电影的正式诞生。

进入21世纪以来，随着数字传播时代的到来，数字技术带来了一场具有划时代意义的影像技术革命，使电影人冲破了近一个世纪的技术束缚，从旧的制作模式逐渐过渡到数字化制作模式。数字技术与电影的结合，使得无论是故事的走向，影片的风格、结构与形式，镜头语言系统，还是影片负载的内容，现实与幻想之间的转换，都以一种全新的方式出现，并充分地拓展了影视视听语言的题材范围，使其具有前所未有的表现力。例如，利用高端数字技术制作的好莱坞电影《黑客帝国》《阿凡达》《盗梦空间》《头号玩家》等在全球取得了巨大的成功。

图1-14　影片《偷自行车的人》

图1-15　影片《玩具总动员》

1.2 影视视听语言的概念与特性

1.2.1 影视视听语言的概念

什么是影视视听语言？在回答这个问题之前，我们先来谈下什么是语言。《现代汉语词典》是这样解释语言的，说它是"人类所特有的用来表达意思、交流思想的工具，是一种特殊的社会现象，由语音、词汇和语法构成一定的系统"。

传播学意义上的语言是指人们用来进行信息传递的媒介，也就是说，人们借助语言这种工具或通道达成相互之间的理解和认同。借助语言，传播者和接受者之间可以进行编码和译码，既能够将某个事物的概念转换成声波或文字来接受，也可以将某种声波或文字转换成概念来理解，最终实现传播者和接受者双方的认识趋于一致。从这个意义上来说，语言具有广泛性，即它既包含了作为书写符号的文字，也包含了作为声音符号的口语。不仅如此，它还应当包含作为图像性再现符号的形象、声音以及形象和声音的组合，甚至还应当包含传播学意义上的社会行为和各种非语言符号，例如人类早期交流所使用的手势和身体动作。

每门艺术都有自己独特的语言符号系统，都用自己独有的方式把信息传达给观众。文学以书面文字作为自己的表述工具，它通过文字的表述把客观世界的特征展现出来，读者通过对文字符号的解码，从而在脑海中产生一种联想，再现一种模糊的形象，引起情绪反应。美术是以色彩、光线、形状、质地作为表述语言的艺术，它完全诉诸我们的视觉，含蓄而直观地展现画家捕捉到的客观事物最为传神的状态，并进行定格式的表现。音乐则以节奏、旋律、音色、音质、音量作为自己的语言工具，重在抒发作者自己内心的感受，它只具备声音形象，而不具备实在的视觉形象。舞蹈、戏剧作为造型艺术，将视觉与听觉综合在一起，它们与电影和电视更为亲近一些，但是它们是一种舞台艺术，这造成了它们与电影、电视之间的本质差异。

电影、电视都是视听结合的媒介，它的材料是光波和声波，这两者作用于人的感官，也就是视觉和听觉。影视是根据人的视听感知经验，利用摄影和录音手段，把外界事物的影像以及声音摄录在胶片（或磁带、磁盘、光盘、网盘）上，通过放映以及还原技术，在银幕（或屏幕）上形成活动影像以表现一定思想内容和情感的视听媒介。

视听语言就是电影的语言，电影在100多年的发展历程中，经过无数电影大师的实践，形成了自己独特的语法规则。视听语言是电影依托视觉与听觉两种器官，用声音和影像的综合形态进行思想情感的交流与传播。它是以影像和声音运动幻觉为基础，将视觉与听觉形象作为独有的造型与表意手段，用来表达思想、传递感情、完成叙事的创造性的语言体系。

从文化上讲，视听语言是一种电影思维方式；从艺术上讲，它是电影的表现方法；从传播的角度讲，它是电影的符号编码系统，包括镜头、镜头的分切、镜头的组合以及声画关系四个主要方面。视听语言研究的主要内容就是镜头叙述的规则以及怎样处理声画关系的问题。

1.2.2 影视视听语言的特性

1. 多重假定的真实

（1）影视工作者对现实生活的剪裁。

在所有的艺术形式中，影视视听艺术是最接近于生活的。摄像机能客观地记录、还原现实，因而影视画面的基本特征是"活动照相性"，可使观众产生身临其境的现实感。另外，创作者能根据自身需求，有目的地去选择所表现的画面内容。

（2）摄像、剪辑、特效对素材的处理加工。

影视可以高度再现物质世界的影像和声音，但是并不等于现实。正如普多夫金所说："实际发生的事实与它在荧幕上的表现是有显著区别的，就是这个区别使电影成为一门艺术。"这个区别正是由影视艺术的假定性决定的。影视艺术的表现形式之所以如此丰富，与假定性有着很大的关系。对素材的剪辑和添加特效可以达到一定的艺术效果。例如，慢镜头可以让观众看清楚在实际生活中无法察觉的运动，又如，在电影《红高粱》中，无色的高粱酒变成了红色，这是为了迎合全篇的红色基调，导演利用色彩的假定性为影片的整体风格服务。

（3）不同类型、不同传输效果的播放媒介。

视听语言首先依附于电影、电视，随着影视的发展又逐渐形成了自身独特的语言规律，进而影响到新生媒介。视听语言的发展离不开视听媒介的发展，而视听媒介的进步有赖于人类传播活动及传播技术的发展。视听新媒体是技术发展的产物，是广播电视技术与现代通信技术和计算机技术相互融合的结晶。随着数字时代的来临，视听语言应用在网络上、计算机游戏中、车载电视和手机电视上，它的渗透进程还远未完成。由于新媒体具有不同的形态，因此其在视听语言的应用上也各有侧重。人类社会正在迅速地迈入高科技电子信息时代，需要对视听媒介及时进行调整，不断增加画面的视觉信息量，增加画面的可视性、可读性，提高画面的信息承载量，同时增加听觉的功能性。

传播学者麦克卢汉认为："任何新技术都要改变人的整个环境，并且包裹和包容老的环境。它把老的环境改变成一种艺术形式。"书籍、报纸、广播、电视、电影、网络等视听传播媒介在历史演变中形成并确立了自身独特的传播个性，在媒介融合发展的大趋势下各自创新着自身的形态和生存法则。

（4）不同的历史文化背景有不同的理解和表达。

影视视听语言能敏锐地反映时代和社会的变化。当我们在欣赏一部影片或一部电视剧时，除了获得艺术享受外，还能对一个时代、一个国家或地区的社会生活状况进行体察。所以，影视视听语言作为大众传播媒介和现代综合艺术，能够集中传达时代和社会的信息，反映社会生活的变化、时代观念的更迭和民族文化心理的嬗变。

不同国家的影视作品往往具有鲜明的国家或者民族烙印。例如，印度导演尼特什·提瓦瑞执导的电影《摔跤吧！爸爸》，深刻地反映了印度男女社会地位悬殊的真实现状，韩国导演奉俊昊执导的电影《寄生虫》反映了韩国的社会问题，阶级固化以及高失业率造成了穷人和富人之间的阶级矛盾，是一部揭露人性的电影。

2. 独特的时空结构

电影呈现独特的影像世界，具有独特的时间和空间结构，并且有非连续的连续性特点。

马尔丹认为："电影首先是一种时间艺术。"在一部影视作品中，有三种不同的时间。一是播映的时间，任何影视作品的叙事容量都要受到播映时间的限制。二是情节时间，即剧情展示的时间跨度，例如，贾樟柯执导的电影《山河故人》，影片跨度大，从1999年到2025年，依次反映了20世纪90年代的中国、21世

纪的中国和 2025 年的中国。第三，观众对时间的感受，即观众在看电影时所产生的主观幻想。正是这三种时间因素的交织，使影视艺术在时间格局上超越了戏剧。

英国电影理论家林格伦在《论电影艺术》一书中说过："从北极到赤道，从大峡谷到一块钢板上最细腻的裂缝，从飞逝的子弹到一朵花迟缓地成长，从一阵思潮闪现过一张宁静的脸，以至一个狂人癫狂的谵语，甚至一个人的幻想、梦境空间的任何一点，只要它在人的理解范围之内，都能在电影中获得表现。"影视不仅能表现逼真的空间，还能创造虚拟的空间，这是其他艺术形式难以达到的效果。不过，虚拟空间的创造必须借助现代科技手段来完成，而随着科学技术的发展，影视可以拍摄和表现越来越多的空间情形。

在创造空间方面，最有代表性的要数影片《战舰波将金号》中对敖德萨阶梯的处理，这一片段描写了沙皇军警对群众的大屠杀。影片在表现敖德萨阶梯时并没有用全景，而是反复出现群众从上往下奔走的镜头，以及沙皇军队从上到下的步伐和举枪射击、屠杀群众的场面，创造了一个意识上的敖德萨阶梯（心理空间）。

首先，导演用 28 个特写、中景、全景来表现混乱的群众场面，镜头的运动方向是从上到下的，混乱的运动继而转为沙俄军队整齐的、有节奏的步伐，方向同样是从上到下。其次，用 63 个镜头描述一个孩子被打死的过程，她的母亲悲痛万分、大声哭诉，母亲抱着孩子突然改变方向，由下向上一步步逼近开枪的士兵。再次，用 56 个镜头从上到下地表现沙俄军队对市民的屠杀，逃难的群众纷纷倒下，婴儿车顺着阶梯向下跳跃……镜头的运动和组接给观众造成了一种主观错觉，即敖德萨阶梯是走不完的，使观众的主观空间被扩大，达到良好的艺术效果。

3. 蒙太奇的艺术特性

蒙太奇原指建筑学上的装配、构成、组装等，借用到影视艺术中是指按照一定的目的和程序把镜头组接起来，构成发生质的飞跃的完整的影视艺术作品。蒙太奇的类型包括叙事蒙太奇、平行蒙太奇、交叉蒙太奇、重复蒙太奇等。我们在之后的章节再详细讲解蒙太奇。

例如，在影片《一个国家的诞生》中，对同一时间内发生的事情分双线分别叙述。一条线是黑人领袖强迫议会的会长答应让女儿嫁给自己，另一条线是故事的主人公本杰明为了营救自己的挚爱，也就是会长的女儿，组织 3K 党对黑人进行报复，粉碎了建立所谓黑人王国的阴谋。这两条故事线交替出现，双线平行运行，使影片的气氛和节奏随着频繁的场景切换而逐渐推向高潮。而在影片《党同伐异》当中，这种平行叙述、多线并行的方式就更加鲜明了。《党同伐异》这部电影里面讲述了四个故事——母与法、耶稣受难记、圣巴特罗缪大屠杀、巴比伦的陷落。这四个故事有一个共同的主题，就是祈求和平，反对党同伐异。格里菲斯在《党同伐异》中创造性地开拓了银幕时间及空间的多元性，极大地丰富了电影语言，并发展了平行蒙太奇理论。格里菲斯的电影探索将电影从简单的娱乐工具发展为一门艺术，电影被赋予了更多艺术性的思考和表达。因此，从格里菲斯开始，蒙太奇的运用使电影成为一种具有丰富表现力的语言。

1.3 影视视听语言的基本元素

一般来说，影视视听语言包括三大元素：一是视觉元素，二是听觉元素，三是语法元素。

视觉元素指的是人的眼睛所能看到的影像，也就是画面。我们要研究画面的景别、景深、构图、光线、色彩、拍摄角度以及镜头的运动等诸多方面的内容。

　　听觉元素指的是耳朵可以听到的，包括人声、音乐、音响效果。人声包括对白、独白、旁白。除了人声之外，音乐同音响效果也是必不可少的。有时为了渲染影片的气氛，我们需要加上背景音乐，比如说欢快的音乐、忧伤的音乐，等等。而为了增加现场感和真实感，我们有时候还需要添加音响效果，如敲门声、电话铃声、蛙鸣声等。这些都是视听语言中的听觉元素。

　　除了视觉元素和听觉元素之外，语法元素也是视听语言的重要构成要素。我们知道人类在说话的时候要遵循一定的语法规则，要合理地运用主语、谓语、宾语、定语、状语、补语。同样的道理，对视听语言中的镜头进行剪接的时候，也要遵循一定的语法规则，这个规则我们称之为蒙太奇，这是影视领域非常重要的镜头组接技巧。

第二章
影视画面造型语言

2.1 构图

构图是造型艺术的术语，即绘画时根据题材和主题思想的要求，对画面材料进行组织和安排，把要表现的形象适当地组织起来，构成一个协调、完整的画面，在国画中也叫"布局"或"经营位置"。摄影构图是从美术构图转化而来的，我们也可以简单地称其为取景。在影视艺术中，研究构图的目的就是要在一个平面上处理好三维空间的宽、高、深之间的关系，以突出主题，增强艺术感染力。

1. 美学原则

电影是一门艺术，所以它的构图首先要美，也就是要具有视觉上的美感，要符合大众的审美，让人看起来感觉舒服、感觉好看。要使拍摄出的画面具有形式上的美感，需要合理安排人、物、景之间的比例、位置、质地、明暗、色彩关系，以获得最佳的画面形式与视觉效果，并能够很好地传达镜头主旨。从创作角度讲，一个画面中的构图要具有形式上的美感，应该要做到以下几点。

（1）主体非必要不要居中。

在绘画中有"黄金分割原则"（即1∶1.618），是由古希腊人发现的，遵循这一原则的构图形式被认为是和谐的。这一原则的意义在于，在欣赏一件形象作品时提供了一条被合理分割的几何线段，这是画家在长期的审美实践中总结出的一条重要的审美经验。在摄影摄像中也经常会引入黄金分割比例，可以让照片看起来更自然、舒适，更能吸引观赏者的目光，给人一种赏心悦目的视觉感受。因此在进行拍摄时要注意避免主体居中，如美剧《神探夏洛克》中，人物处于画面黄金分割线区域，引领观赏者以最自然的方式欣赏框架内的画面（见图2-1）。

（2）色调、布光等不要一分为二地平分画面。

影视作品中为了烘托剧情，表现不同的时间以及渲染人物的情绪，对画面中的色调、光影表现有一定的要求。比如，在暗调场面中，三分之二应该是暗色调，三分之一应该是亮色调；在高调场面中，三分之二应该是亮色调，三分之一应该是暗色调（见图2-2）。

（3）主次关系要分明。

主体、陪体应该主次分明，突出主体形象，不应喧宾夺主，这关系到如何正确选择和确立主体位置，选择拍摄方向和拍摄高度，排除不相关的元素，突出

图2-1 美剧《神探夏洛克》中的画面

主体对象。（见图2-3）

2. 主题服务原则

电影画面的构图是电影众多形式语言中的一种，而电影的内容才是决定电影好坏的核心，因此形式必须为内容服务，构图也必须为主题服务。例如，陈凯歌执导、张艺谋摄影的电影《黄土地》，讲述的是陕北农村贫苦女孩翠巧，自小由父亲作主定下娃娃亲，她无法摆脱厄运，只得借助"信天游"的歌声，抒发内心的痛苦。影片为了表现黄土高原的厚重，在拍摄黄土高坡镜头的时候提高地平线，压缩人物的活动空间，画面中有五分之四表现的是黄土地，与大面积的黄土地形成对比的是渺小的人物，有效地烘托了人物的命运，充分体现了构图为主题服务的原则。（见图2-4）

3. 变化原则

"美学原则"与"主题服务原则"是针对一部影片中单个具体画面的构图而言的，就整部影视作品的结构来说，它是由段落组成的，而段落由场景组成，场景由镜头组成，镜头是由画面组成的。那么对于由千万个画面所组成的整部电影来讲，所要遵循的就是变化原则。

电影与照片不同，电影是动态的，具有时间性，观众不能忍受构图一成不变的电影，而变化正是电影艺术的主要特征和它的魅力所在。一部电影除了构图所表现的内容有变化外，构图形式的变化也是一种重要的变化。后边章节讲到的景别、角度、摄像机的运动、灯光、色彩、场面调度等都属于构图形式的变化。

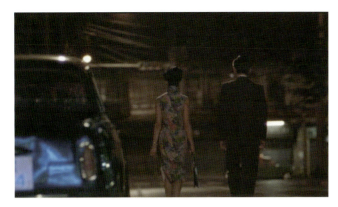

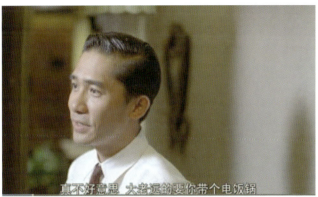

图2-2　电影《花样年华》中的画面

图2-3　电影《东邪西毒》《重庆森林》中的画面

图2-4　电影《黄土地》中的画面

4. 构图的形式

构图的形式多种多样，可以从视点、方向、形状、对称等方面进行具体分析。

（1）汇聚点构图法。

汇聚点构图法分为汇聚点式构图和散点式构图。汇聚点式构图是指主体位于画面中心，四周景物向中心集中的构图形式，能迅速地将人的视线引向主体中心，并起到聚焦视点的作用；具有突出主体的鲜明特点，但有时也可产生压迫中心、局促沉重的感觉（见图2-5）。散点式构图是指被摄主体之间没有明显的连接物或者连接线，这种构图方式适用于人物众多的场景（见图2-6）。

（2）曲线构图。

曲线构图是指画面上的景物呈现S形曲线的构图形式，具有延长、变化的特点。这种构图具有很强的动感效果，适宜表现有曲线感的景物，如河流、道路等，可营造较深的纵深感，使画面显得生动活泼（见图2-7）。

（3）垂直线构图。

垂直线构图是指利用画面中垂直的景物、人物，与水平线交汇而成的构图形式。垂直线构图通常给人以稳重、挺拔、有力、安静的感觉，是一种常见的构图形式。（见图2-8）

（4）十字形构图。

十字形构图就是通过中心位置的横竖两条线把画面分成四份，主体位于中心交叉点上，给人以安全感、庄重感和神秘感（见图2-9）。

（5）对称式构图。

对称式构图是利用景物的对称关系构建画面，画面两边被摄体的形状、大小、颜色排列相互对应（见图2-10）。对称式构图给人以稳重、庄严、肃穆感，但是过多运用对称式构图会让人感觉呆板、无趣。

图2-5 动画电影《埃及王子》中的汇聚点构图

图2-6 电影《肖申克的救赎》中的汇聚点构图

图2-7 动画电影《埃及王子》中的曲线构图

图 2-8 动画电影《埃及王子》中的垂直线构图

图 2-9 动画电影《埃及王子》中的十字形构图

图 2-10 动画电影《埃及王子》中的对称式构图

（6）三角形构图。

三角形构图通常以三个性质相同的兴趣点组成，三个兴趣点之间存在一条遐想的线。三角形构图可分为正三角形、斜三角形、倒三角形等三种情况。正三角形给人以稳重坚实、不可动摇的感觉（见图 2-11）；斜三角形的表现较为灵活，也最为常见（见图 2-12）；倒三角形给人以摇摇欲坠、岌岌可危的感觉，毫无

图 2-11　动画电影《功夫熊猫》中的正三角形构图

图 2-12　动画电影《功夫熊猫》中的斜三角形构图

图 2-13　动画电影《功夫熊猫》中的倒三角形构图

稳定感可言（见图 2-13）。

（7）框中框构图。

框中框的构图形式一般是在画面构图中，再构造出一个几何区域，形成框中框，内框中的画面内容便容易成为视觉中心。（见图 2-14）

5. 构图的视觉要素

构图的视觉要素有很多，如形状、线条、光线、色彩、景深、透视等，构图的主要目标就是用上述要素的组合来吸引观众的注意力，形成视觉中心。通常情况下，导演会通过对比的优势引导观众去看自己希望他们看到的。观众在观察画面中的形象时通常是按顺序进行的，目光首先接触的是占主要位置的形象。我们总是不由自主地将注意力首先集中到最惹人注目的东西上，然后才转而浏览画面内次要的东西。形象在某一方面的"优势"可以完成"视觉"引导工作，将观众的注意力一下子粘到画面的某一部分，这一部分具有很强的吸引力，可以形成使人感兴趣的强烈对比。

常见的对比方式有色彩对比、线条对比、运动方向对比以及动静对比。

（1）色彩对比。

以冷色调为主的画面中的暖色和以暖色调为主的画面中的冷色，能成为画面中的突出视觉内容。电影《罗拉快跑》中，女主角罗拉的红色头发在画面中非常突出（见图 2-15）。

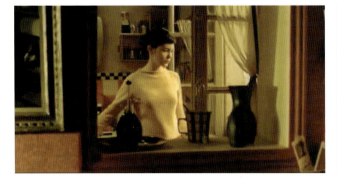
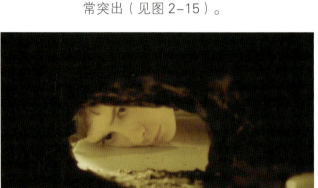

图 2-14　电影《天使艾米莉》中的框中框构图

（2）线条对比。

在以曲线条为主的画面中，直线条就成为突出的内容，如图 2-16 所示，环境中的弧线与人物站立的直线形成了对比，突出角色在画面中的位置。

（3）运动方向对比。

电影《重庆森林》里，患有失恋综合征的阿武在邂逅了女逃犯后，得到了情感上的治愈，他寻找女逃犯时，在行人密集的街上逆流奔跑，他的动和周围的行人形成了极强的反差（见图 2-17）。

（4）动静对比。

电影《重庆森林》里，警察 663 倚在经常光顾的快餐店柜台前喝着咖啡，女服务员阿菲趴在柜台上，用充满爱意的眼神看着他，街上行人不断，以动静对比突出两个主要角色（见图 2-18）。

图 2-15　电影《罗拉快跑》中的色彩对比

图 2-16　电影《东邪西毒》中的线条对比

图 2-17　电影《重庆森林》中的人物运动方向对比

图 2-18　电影《重庆森林》中的动静对比

2.2　景别

景别是指由于镜头与被摄体之间的距离不同，而造成被摄体在画面中所呈现出的范围大小的区别。景别主要有两种分类方法，一种是以不同景别所具有的结构方式为标准，凡表现一个相对完整的事物或相互之间

有紧密联系的事物的整体画面为全景画面；另一种是以成年人的身体为尺度标准，以表现或截取人体部位的范围来划分景别。景别主要分为远景、全景、中景、近景以及特写。图2-19所示为景别示意图。

1. 景别的作用

景别的变化带来了视点变化，是影响影片节奏的因素之一，它能满足观众从不同的视距和不同的视角观看景物的心理要求。景别的变化使画面表现被摄主体的范围发生变化，它使画面在再现或表现被摄对象时具有更加明确的指向性。例如，大景别的取景范围大，画面容纳的元素比较多，信息含量较多，小景别的取景范围小，画面容纳的元素相对来讲比较少，我们通过画面了解到的信息比较少。因此，我们可以利用景别的这一特性，通过改变景别的大小来控制观众对当前场景信息获得量的多与少，以制造悬念。小景别的运用一般是导演的主观表达，主导着在画面中我们要去看什么；大景别在表达上相对来讲比较客观。

景别对影片风格的作用如下：戏剧性因素较强的影片，往往偏好依赖近景、特写等较小的景别，以突出戏剧化特征，能够把观众带入波澜曲折、催人泪下的戏剧化情景中；戏剧性因素较弱、追求生活化的影片，则更多的使用远景、全景等一些大景别，来减弱人为的戏剧化倾向，把观众带入生活气息浓郁的情景中。

2. 景别的功能

（1）远景。

远景可以表现自然环境的特点，通过人物与环境的对比，揭示出某种独特的寓意；适用于展示大的空间、环境，交代故事发生的背景，可以巧妙地揭示人物之间的关系或某种气氛（见图2-20）。在表现战争的场景中，大远景和全景的结合运用，可以表现战争场面的波澜壮阔和气势恢宏。（见图2-21）

远镜头与被摄对象的距离较远，在这种镜头下观众的介入感最低，投入的感情也最少，所以远镜头经常用在影片的开头和结尾，引导观众进入故事情景或抽离出故事。在远镜头中，自然景色和背景环境成为主要表现对象，因此远镜头成为导演淡化情节、抒发某种独特情绪、表现某种主观意念的手法，能创造出某种特殊的美学意境。（见图2-22、图2-23）

（2）全景。

世间事物都是既相对独立又相互依存的，一个事物既可以作为一个整体看待，又可以作为另一个更大事物的局部看待。故此，任何一个完整的事物都具有一定意义的相对性，一般表现一个

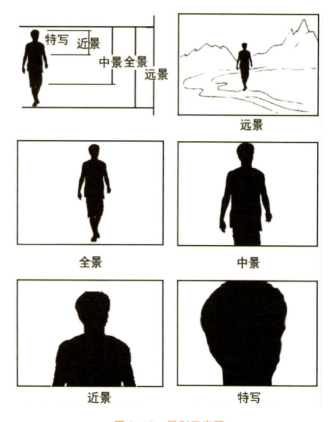

图2-19　景别示意图

图2-20　电影《黄土地》中的远景画面

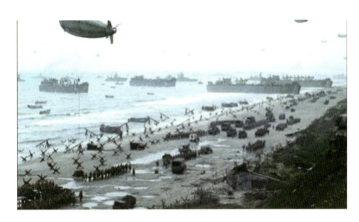

图 2-21　电影《拯救大兵瑞恩》中的远景画面

图 2-22　电影《东邪西毒》中的远景画面

图 2-23　电影《英雄》中的远景画面

相对完整意义的场景被称为全景。

全景是指摄取人物全身或表现被摄对象全貌的景别。相比远景，全景镜头中的人物在画面中所占面积较大，可清晰地看到人物的衣着、造型、形体、动作，同时全景镜头能展现某一特定的环境空间的特点或场景的概貌。

全景景别包含的叙事信息较为丰富，可以表现人物的整体造型和动作，显示人物的性格特征，还可以塑造环境空间，用环境烘托人物，解释人与人之间、人与环境之间的关系。全景与中景、近景等景别结合使用，让观众既能看清局部，又能看清整体，可以把握个体在全局中的空间位置。（见图 2-24、图 2-25）

（3）中景。

中景是指表现人物膝盖以上部分的镜头画面，能够清晰地展现人物的面部表情和手臂的细节活动，常用来表现处在特定空间环境中的被拍摄主体的状态，既能看到人物的部分面部表情，又能看到部分身体动作与姿态，适合表现人与人之间的关系，能逼真地再现日常生活中的情景，具有很强的叙事功能，是影视作品中常见的景别。（见图 2-26、图 2-27）

中景能够生动具体地描绘人物的神态与肢体动作，表现人物之间的交流或冲突。在中景镜头中，环境所占面积变小，但它与人物之间的关系反而更加紧密，甚至让观众对画面外的空间产生联想。

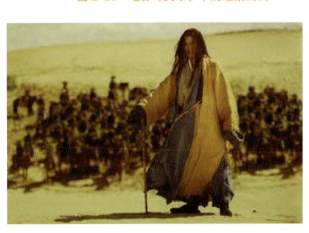

图 2-24　电影《东邪西毒》中的全景画面

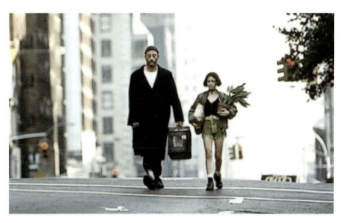

图 2-25　电影《这个杀手不太冷》中的全景画面

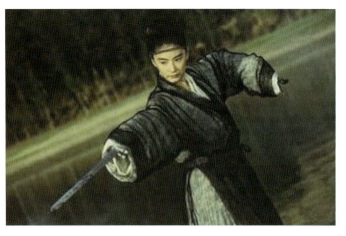

图 2-26　电影《东邪西毒》中的中景画面

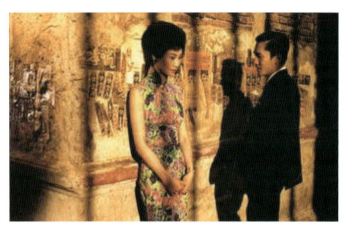

图 2-27　电影《花样年华》中的中景画面

图 2-28　电影《霸王别姬》中的近景画面 1

（4）近景。

近景是一种视距较近，表现人物腰部或胸部以上情形的景别。由于摄影机与被摄对象之间的距离较为接近，容易使观众产生较强的介入感，关注被摄对象的情绪状态和情感变化。近景镜头能够细致入微地表现人物的情绪和内心活动，是刻画人物性格、塑造人物形象的有力手段（见图 2-28）。

在表现两人谈话和交流的场景中，近景镜头可以清晰地展现双方的神色，以及表情交流和动作反应。近景镜头虽然只能表现环境的很小一部分，但有时这部分环境在塑造人物方面具有很强的作用。（见图 2-29）

（5）特写。

特写镜头与远景镜头并称"两级镜头"，它是摄影机与被摄对象之间的距离最近的一种景别。人物特写一般表现人物肩部以上，主要展现人物脸部的细微特征和表情变化，具有强烈的情绪感染力，是介入感最强的一种镜头。特写镜头往往通过排除一切多余形象，突现事物最有价值的细部，强化观众对所表现的内容和形象的认识。

特写镜头具有描写事物细部、突出事物细部的特征，从而达到透视事物深层、揭示事物本质的目的。特写是将画内情绪向画外推出的画面。以人的表情为主的脸部特写，能够细致地外化人物隐秘的内心情绪，淋漓尽致地表现人物瞬息万变的内心世界。（见图 2-30）

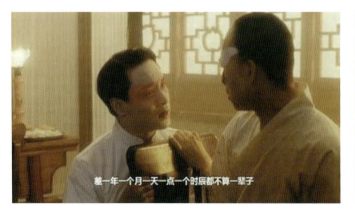

图 2-29　电影《霸王别姬》中的近景画面 2

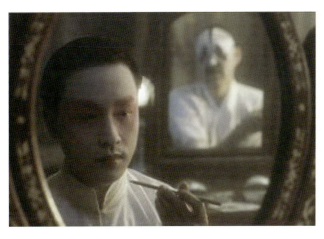 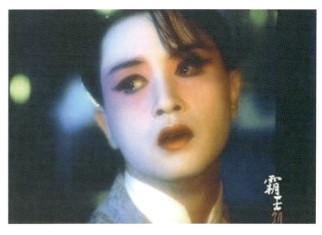

图 2-30　电影《霸王别姬》中的特写画面

以人体其他部位或动作为表现对象的特写镜头，往往成为某种别具意味的细节，起到推动叙事或渲染气氛的作用。例如，电影《这个杀手不太冷》的开篇人物出场时，并没有直接展现里昂这个人物的全貌，而是以局部特写的形式来交代人物，给人一种神秘感，勾起观赏者的兴趣（见图 2-31）。

物件特写往往是凸显这一物件的某种特征，以引起观众的有意注意，表现和揭示这个物件所具有的深刻含义以及它和人物之间的紧密联系。当特写镜头的被摄对象是物体时，这个物体往往是影片重要的情节线索，它不仅可以营造出扣人心弦的悬念，也可以成为推动叙事发展的契机。特写镜头因分割了被摄体与周围环境空间的联系，也常用作转场镜头。

电影《这个杀手不太冷》中，里昂去执行刺杀任务时，对方以为里昂在电梯中，便在电梯门外持枪等待里昂的出现，这里以电梯楼层数不断跳转的特写画面，营造出一种紧张刺激的氛围（见图 2-32）。

图 2-31　电影《这个杀手不太冷》中的局部特写画面

图 2-32　电影《这个杀手不太冷》中的物件特写

2.3 角度

被摄对象在影视画面中所呈现的大小由镜头的景别决定，而被摄对象在影视画面中所蕴含的特殊的审美意义甚至导演的个人风格则由拍摄角度来完成。角度是由摄影机的位置决定的。同一个被摄对象，拍摄的角度不同，所表现的文化内涵与情感意蕴也就不同。拍摄角度可以分为物理角度和心理角度两大类。

1. 物理角度

所谓物理角度，是指摄影机与被摄对象的水平夹角与垂直夹角的综合，即镜头的位置。物理角度一般可以分为平视、仰视、俯视和倾斜角度。

（1）平视角度。

水平视角是导演经常使用的一种视角，是指摄影机与人的眼睛在同一水平线上。用水平视角表现人物时，无论被摄对象是坐着还是站着，摄影机都要平行于人物的眼睛进行拍摄。平视角度所形成的画面均衡、稳定，画面中的主体亦符合客观现实中本来的模样，因此大多形象逼真，不变形，不夸张，也较少承载创作者的个人情感和主观倾向，表达了平等、平静、客观、公正的态度。

日本动画影片《萤火虫之墓》是高畑勋执导的一部反映战争的写实动画片，全片固定机位多、平视镜头多（见图2-33）。整部片子的画面构图平实、自然、流畅，非常符合这样一部战争题材的动画影片。

平视角度与人眼的视线高度相一致，所以它的弱点是如果被摄对象较多且处于同一纵深水平线上的话，就不能有力地表现场景中的空间透视关系。

平视角度又分为正面平视角度、背面平视角度、侧面平视角度。正面平视角度是指摄影机处于被摄物体正前方，能够表现人物的形象特征、表情神态、形体动作等重要因素（见图2-34）。

图2-33　动画电影《萤火虫之墓》中的平视镜头

图 2-34　电影《布达佩斯大饭店》中的正面平视角度

背面平视与正面平视角度相反，背面平视传递给观众的信息量最少，适合表现人物与背景的关系，含蓄地引发观众的想象，是一种用来制造悬念的角度，常用来营造悬疑气氛、渲染紧张情绪，是设置悬念的有效手段（见图 2-35）。

采用侧面平视角度时，镜头的光轴与被摄对象一般呈标准的 90 度夹角。相对背面平视角度而言，侧面平视角度给予观众的信息量较大，因此普遍用来表现人物之间的对话、拥抱、打斗等场景（见图 2-36）。

（2）俯视角度。

俯视角度拍摄是指摄影机镜头视轴偏向视平线下方的拍摄方式，主要用于表现视平线以下的景物。俯视角度拍摄得到的是一种自上而下、由高向低的视觉效果，传递创作者鲜明的情感立场，被拍摄的物体显的低矮、渺小、受压迫，也常表现人物处于困境和苦难中却无法摆脱，或是人物处于某种沉闷、压抑的氛围之中，表现人物内心惶恐不安的感觉（见图 2-37、图 2-38）。

（3）仰视角度。

仰视角度拍摄是摄影机镜头视轴偏向视

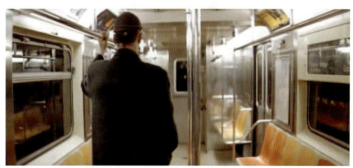

图 2-35　电影《这个杀手不太冷》中的背面平视角度

图 2-36　电影《这个杀手不太冷》中的侧面平视角度

平线上方的拍摄方式。仰角镜头相当于人们扬起头来看被摄物体，常用于强调被摄景物的高大，有压迫感，也常用来表达景仰、崇敬的态度。仰视角度赋予被摄景物某些象征意义，使用大仰角拍摄人物能产生较为新鲜的视觉感受。

动画电影《小鸡快跑》中，为了凸显和喻示反面人物或邪恶势力的强大，采用俯视角度进行拍摄，以衬托弱小角色在其面前的渺小和对自己命运的无从掌控感（见图2-39）。

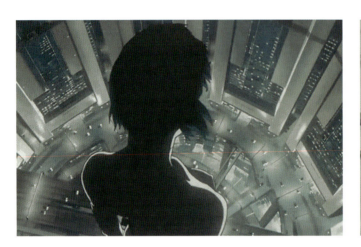
图2-37　动画电影《攻壳机动队》中的俯视角度

图2-38　电影《布达佩斯大饭店》中的俯视角度

图2-39　动画电影《小鸡快跑》中的俯视角度

（4）倾斜角度。

倾斜角度是指在拍摄时故意不把摄影机放在水平位置上，这样原本自然状态中的水平线和垂直线就变为倾斜的，甚至成为不平稳的对角线。倾斜角度可以用来模拟人的主观视点，它是一种反常规的拍摄角度，不符合人们观影时的视觉习惯，所以用倾斜角度拍摄的画面，往往会让人产生一种莫名的紧张感。（见图 2-40）

图 2-40　电影《东邪西毒》中的倾斜角度

2. 心理角度

心理角度是指创作者赋予观众的视觉角度，即镜头所模拟的视点，分为客观镜头和主观镜头。

（1）客观镜头。

客观镜头是指摄影机模拟局外人或旁观者的视点，不加任何情感和主观判断，将拍摄现场的内容纯粹客观地呈现给观众（见图 2-41）。

（2）主观镜头。

与客观镜头相反，主观镜头是指摄影机模拟剧中某个人物的眼睛所看到的景象，也就是影片中某个人物特定的主观视点，因此主观镜头带有强烈的主观色彩和强烈的介入感（见图 2-42）。

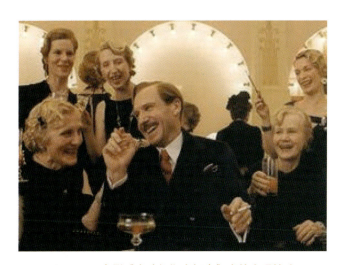 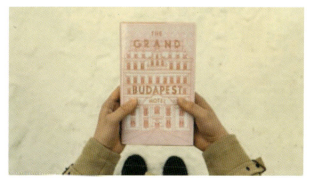

图 2-41　电影《布达佩斯大饭店》中的客观镜头　　　图 2-42　电影《布达佩斯大饭店》中的主观镜头

2.4 焦距与景深

1. 焦距

什么是焦距？我们先从相机的构造说起。根据透镜成像原理，透镜有一个焦点，那么焦距（也叫"焦点距离"）就是指光学透视的主点至底片或感光元件的距离（见图2-43）。在影视作品中，焦距的变化有两种表现形式，一种是变焦镜头，一种是定焦镜头。

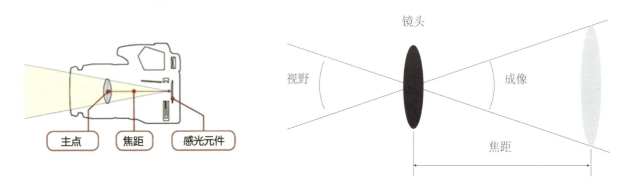

图 2-43 焦距示意图

（1）变焦镜头。

变焦有两种解释，一种是变焦点，另一种是变焦距。所谓变焦点，是指在被摄景物和摄影机相对静止的前提下，边拍摄边调整焦点，从而通过改变不同远近的被摄物体的虚实效果，使画面中的主体与陪体之间发生相互转换的一种调焦方法，使观众的注意力始终围绕着被摄对象。

电影《天使艾米莉》中，艾米莉来到房东太太的房间，想要找到玩具盒子的主人，打开门时焦点在房东太太，当艾米莉讲话的时候，摄影机镜头出现了一个下移运动并调整了镜头的焦点，这个时候焦点在艾米莉（见图2-44）。

变焦距镜头是通过对镜头内光学镜片的组合来改变镜头焦距的可伸缩镜头，不改变主体的位置，仅改变镜头焦距，可获得从远至近的

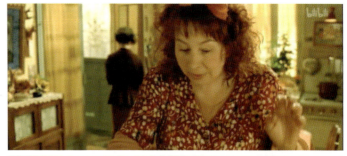
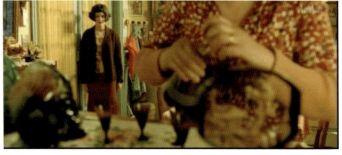

图 2-44 电影《天使艾米莉》中的变焦点画面

画面，产生移动的错觉。变焦摄影的速度不同，表意也不同。慢速的变焦，常用来抒情，快速的变焦，常用来制造令人震惊的视觉效果。

摄影师可以通过改变焦距获得较为满意的构图，突出被摄主体，简化画面。而观众受镜头内部焦距变换的影响，视觉注意也随之发生变换，形成对画面内容和信息的关注、转移或忽略。

在电影《天使艾米莉》中，艾米莉找到了玩具盒的主人并默默送还，这件事情使艾米莉的内心充满了爱，想要帮助全世界的欲望将她淹没，当她站在街边看到一个需要过马路的老人时，镜头产生焦距的变化，从中景推到近景，其画面效果让人注意到艾米莉坚定的眼神，以此表达她内心想要帮助老人、想要做些什么的坚定信念（见图2-45）。

（2）定焦镜头。

定焦镜头包括三种镜头类型，短焦镜头、中焦镜头和长焦镜头。

短焦镜头俗称"广角镜头"。在35毫米规格的电影摄影中，焦距35毫米的镜头是短焦镜头，短焦镜头可以使拍摄空间的范围变大，突出近大远小的透视特点，从而夸大前景和后景之间的空间距离感；适合呈现大范围的视域和主观化、戏剧化的影像风格。若用短焦镜头来拍物体，则物体的样貌容易变形。例如，电影《堕落天使》中的大量画面都是采用使人物变形、空间拉长的短焦镜头来拍摄的，这种画面除了在整体影像造型上形成一定的风格外，也表现了影片的"每个人都是孤单的"这一主题，人物之间的真实距离那么近，看上去却那么远（见图2-46）。

中焦镜头又称"标准镜头"。中焦镜头的焦距是35～50 mm，这种镜头较能还原人对空间的视觉透视感受，空间既不延伸，也不压缩（见图2-47）。

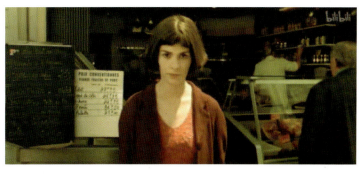
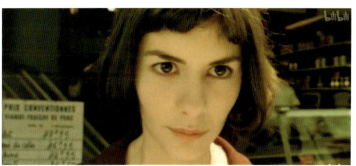

图2-45　电影《天使艾米莉》中的变焦距画面

图2-46　电影《堕落天使》中的短焦画面

图2-47　电影《布达佩斯大饭店》中的中焦画面

长焦镜头俗称"望远镜头"。长焦镜头是焦距在 50～250 mm 的镜头,这种镜头会压缩空间纵深感,填平前景与后景之间的距离,使背景虚化,后景与前景看上去像在一个平面上。这种镜头的视野较窄、景深较小,适合呈现远处主体的细微状态或让人物从环境中突出出来,塑造人物形象(见图 2-48)。

2. 景深

景深是指画面中距离镜头最近的清晰影像到最远的清晰影像之间的距离(见图 2-49)。景深和构图、焦距一样重要,它让你知道如何在故事中设定亲密度,或者如何引导观众把他们的注意力放在画面上。景深是情感中的标点符号和电影故事的视角。

大景深镜头又称为"全景焦点镜头"或"深焦镜头",它由远及近地呈现被摄景物,使它们在画面中全部表现为清晰的影像。

图 2-48　动画电影《玩具总动员》中的长焦画面

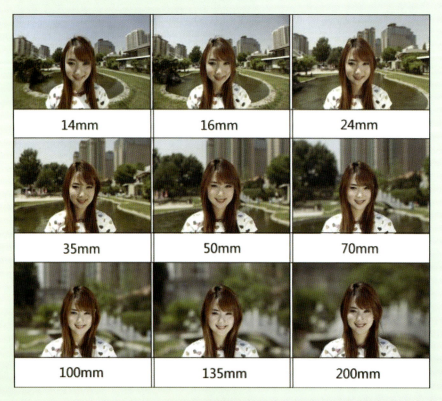

图 2-49　景深示意图

2.5 光线

光线是我们现实生活中自然存在的一种事物，我们对光线的接触非常多，了解也比较广。客观物质世界能够被人眼所感受到，靠的是光的作用。在影视作品中，我们同样依赖于光线。有光，摄像机就能进行正常的拍摄工作；有光，所拍摄的被摄体就能呈现出不同的画面形象；有光，我们想要表达和表现的主题、思想就能被赋予生命力和感染力。可以说，影视艺术最主要的部分就是用光线在作画，用光线在写意。银幕画面上的图像形状、轮廓、结构、色彩、明暗、情调等，均受光线的作用和影响。在电影中，光线不仅给予画面上的形象以物质生命，而且赋予了其艺术生命。

1. 按光线的投射方向分类

光线的投射方向决定了物体的受光面，根据投射方向的不同，光线可以分为顺光、侧光、逆光、顶光、底光几类（见图2-50）。

（1）顺光。

顺光是指光源的投射方向与摄像机的拍摄方向一致，也称正面光。顺光使被摄主体表面受光均匀，暗调少，看不到由明到暗的影调变化和明暗反差，能表现丰富的色彩效果。拍摄人物的正面，尤其是女性的面部时，常用顺光照明，这样可以消除细微的阴影，掩饰皱纹和瑕疵。在拍摄人物时若把光源向上移一些，下巴、

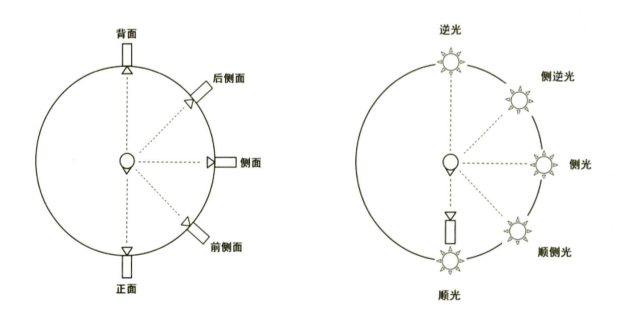

图2-50　光线投射方向示意图

鼻子等部位的下方会适当出现一些阴影，可增强人物面部的立体感。（见图 2-51）

（2）侧光。

侧光是指光源的投射方向与摄像机的拍摄方向形成一定的夹角。侧光分顺侧光和正侧光两种类型。顺侧光是光源投射方向与摄像机拍摄方向约成 45 度夹角，也称 45°侧光；正侧光则是光源投射方向与摄像机拍摄方向约成 90 度夹角，也称 90°侧光。（见图 2-52）

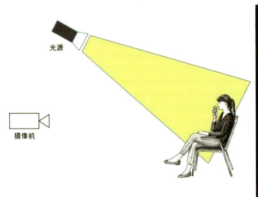
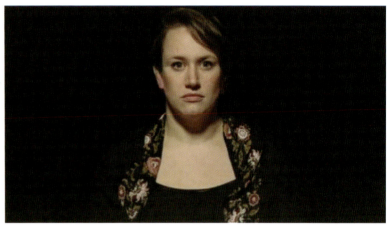

图 2-51　顺光参考图

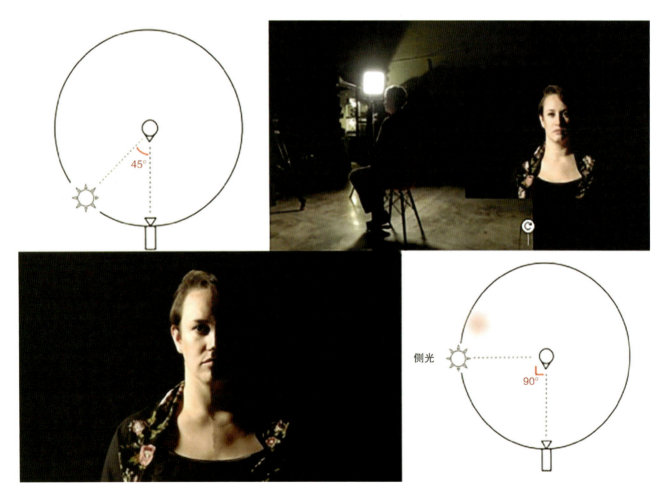

图 2-52　两种侧光参考图

顺侧光可使被摄主体产生明暗反差和影调的变化，可表现物体的凹凸起伏和立体结构，突显物体的立体感和质感，是进行画面空间造型的最佳光线，在影视摄影中较为常用（见图 2-53）。

如果使用正侧光照射人物，而又没有其他光线辅助照明，则会出现强烈的明暗对比效果，被摄主体受光的一面全亮，背光的一面全黑（见图 2-54）。导演采用这种光线往往是为了加强戏剧效果，常用于刻画人物的双重性格或生存状态。

（3）逆光。

光源投射方向与摄像机拍摄方向相对，处于被摄主体的后方或侧后方，这种光线称逆光，也称背向光、轮廓光。逆光分为侧逆光、正逆光两种类型。影视拍摄采用逆光照明时，要注意适当补光，否则人物面部太暗，会影响视觉效果。例如，电影《我的父亲母亲》中的一个片段就是采用了逆光拍摄的方法，起到了突出人物主体的作用（见图 2-55）。

图 2-53　电影《泰坦尼克号》中的顺侧光

图 2-54　电影《寻枪》中的正侧光

图 2-55　电影《我的父亲母亲》中的逆光

（4）顶光。

顶光指从被摄对象顶部投射下来的光线。顶光照明下，人物的头顶、前额、鼻尖等处发亮，而眼窝、嘴巴等处较暗（见图2-56）。顶光常用来营造某种特殊的气氛。一般情况下，拍摄人物肖像时，应避免使用顶光。

例如，电影《教父》中，在低调照明的环境下辅以顶光照明，遮蔽了人的面部，尤其是眼神，使观众无法洞悉柯里昂教父的性格和内心世界，房间的气氛显得压抑，增强了神秘感（见图2-57）。

（5）底光。

底光指从被摄对象的底部向上发出的光线，它与顶光完全相反，能把下巴、鼻下等处充分照亮，可丑化人物形象（见图2-58）。底光也可形成特殊的造型效果，可作为特殊光效在特定情景中渲染气氛，或制造恐怖、惊悚效果。

图2-56　顶光参考图

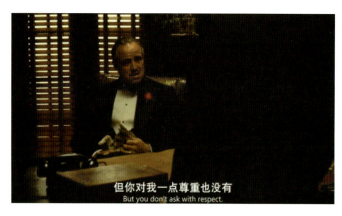

图2-57　电影《教父》中的顶光

2. 光线的性质

光线具有很重要的表达性，不同的物体、情绪、场景，所需要的光线的软硬程度也是不一样的。光线从性质上可以分为硬光和软光两种。硬光也称直射光，是指直接照射在被摄主体上的光。硬光有明显的投射方向，光照强度大，可在物体表面产生明显的受光面、背光面和浓厚的阴影，画面反差大。太阳直射光或是建筑物的镜面反射光，都属于硬光。在影视摄影中，硬光多用作主光或轮廓光。（见图2-59）

软光也称散射光，是经过漫反射和漫透射后产生的光。软光没有明显的投射方向，照度均匀，光线柔和，被摄主体阴影不明显，明暗反差小，影调细腻柔和。软光常用来塑造女性柔美、静态的气质，也被称为女性光（见图2-60）。

在摄影中通过改变光源面积和被拍摄物体距离光源的远近，就可以改变光的软硬。把硬光改变成软光的案例很常见，在灯前面加上散射材料，如柔光板、柔光箱、反射板、白板等，就可以让光源面积相对变大，变成更柔和的光源。

3. 光线的造型作用

灯光照明作为一种造型手段，其作用至关重要。

图2-58　底光参考图

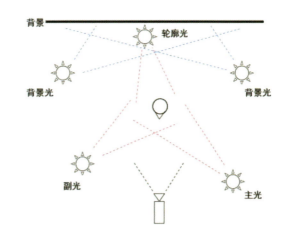

图 2-59　硬光参考图

灯光的色彩变幻无穷，能够较好地塑造人物的形象，营造影片的基调，形成气氛，具有象征作用。在影视制作中常见的有三点布光法。

三点布光法是指电影、电视拍摄场景时，运用主光、辅光、轮廓光三种基本光进行照明布置，能将三维物体的立体感、质感和纵深感的基本造型呈现在二维屏幕上（见图 2-61）。三点布光法是保证人物基本造型的程式化照明方法，能够较好地营造出电视画面的空间感、透视感和立体感。

（1）主光。

主光是在场景中塑造环境、刻画人物的主要光线，起主要作用，又称塑形光（见图 2-62）。它是场景中较明亮的光线，直接决定画面的光线效果和气氛，可以是硬光，也可以是软光。硬光下的画面影调较为硬朗、反差较大，而软光下的画面影调较为柔和。

（2）副光。

副光是用以补充主光照明的光线，又称辅助光（见图 2-63）。一般用无阴影的软光来做副光，不会在主体表面形成二次阴影。副光用于提高被摄对象阴影部分的亮度，提高暗部影像的质感和层次，其亮度不能

图 2-60　电影《我的父亲母亲》中的软光

图 2-61　三点布光参考图

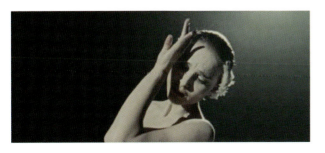

图 2-62　电影《黑天鹅》中的主光

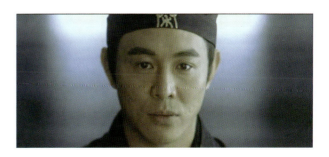

图 2-63　电影《英雄》中的副光

超过主光，要服从主光形成的明暗关系。

（3）轮廓光。

轮廓光是指勾勒被摄对象轮廓边缘的光线（见图2-64）。其光源位于被摄对象后面，多由逆光或侧逆光来完成。轮廓光可使被摄主体的边缘产生明亮的轮廓线，从而便于将被摄主体与背景分开，有利于表现场景的空间感和立体感。

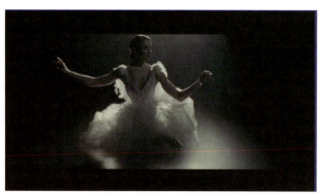

图 2-64　电影《黑天鹅》中的轮廓光

2.6 色彩

色彩是视听语言中重要的表意元素，是极富表现力的艺术语言。张艺谋曾在接受记者采访时说："色彩是电影视觉中最能够引起人们在情绪上波动的一种情感元素。"乔治·里埃埃也说过："处理主题，应着眼于色调，而不是主题本身。"色彩在电影中的造型功能，不仅是反映客观世界的符号，而且是电影传达信息和情绪、塑造艺术形象的客观需要。

1. 色彩的特性

色彩是客观存在的物质现象，是光刺激眼睛所引起的一种视觉感受，它是由光线、物体和眼睛三个感知色彩的条件构成的，缺少任何一个条件，人们都无法准确地感知色彩。色彩具有色相、纯度、明度三个特性。

（1）色相。

色相是色彩的相貌，是一种色彩区别于另一种色彩的表面特征。色相是色彩的首要特征，是区别各种不同色彩的最准确的标准。事实上，任何黑白灰以外的颜色都有色相的属性，色相是由原色、间色和复色构成的。

原色包括红、黄、蓝，也叫三原色，是色彩中最基本的颜色。间色是由三原色以不同比例混合调配而产生的颜色，如红与蓝调和形成紫色，红与黄调和形成橙色，蓝与黄调和形成绿色。复色是原色与间色或间色与间色调和而成的复合色。色相环如图2-65所示。

（2）纯度。

纯度即色彩饱和的程度（见图2-66）。从光的角度讲，光波波长越单一，色彩纯度越高；光波波长越混杂，色彩纯度越低。任何一个标准的纯色，一旦混入黑、白、灰色，色彩纯度就会降低，混入越多，色彩越灰。

同一高纯度色彩在强光或弱光的照射下，色彩的纯度也相应降低。

（3）明度。

明度是指色彩的明亮程度（见图2-67）。无论是有彩色还是无彩色，都具有明度的特性，也就是说，不仅每个色相的明度是不同的，即使是同一个色相，加入白色或黑色也可以呈现不同的明亮程度，产生变化与对比。色彩明度往往构成一部影片的画面基调，与影片表达的主题息息相关。不同主题的影片，其色彩基调有所不同，例如，犯罪片、恐怖片等主题阴暗的作品常常会使用明度极低的色彩。

色彩的三个属性是相互依存、相互制约的，很难截然分开，其中任何一个属性的改变都将引起色彩个性的变化。但它们之间又有区别，具有独立意义，因此必须从概念上严格分开。

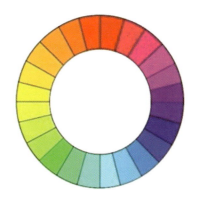

图2-65　色相环示意图

2. 色调

色彩本身并没有冷暖的温度差别，但不同的色彩会让人们的心理及情绪产生不同的反应。在色彩心理学中，红色象征着生命、血腥、爱情、暴力、革命、朝气蓬勃；黄色象征着阳光、欢乐、温暖、权利；绿色象征着生长、生命、青春、和平；紫色象征着高贵、神秘、牺牲；蓝色象征着冷静、高雅、犹豫、希望、浪漫等。

在影视中，色彩的组织和配置往往以一种色调为主导，使画面呈现出一定的色调倾向，可以分为暖色调和冷色调两种。红、黄为暖色调，多表现热烈、喜庆、欢乐、胜利的场面及坚强、勇敢等情感。蓝、白为冷色调，多表现安静、平衡、清凉等类型的场面及气氛。

根据主题的需要，色调在影片中的应用有以下几种情况。

第一种是一种色调贯穿整部影片。例如陈凯歌导演、张艺谋摄影的电影《黄土地》，为了表现陕北黄土高原的厚重，使用了黄色的暖色调贯穿全片（见图2-68）。

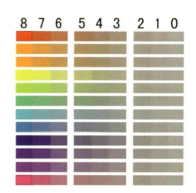

图2-66　色彩纯度示意图

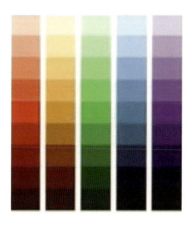

图2-67　色彩明度示意图

第二种是一种色调贯穿一个段落。例如张艺谋拍摄的电影《英雄》的整个基调是黑色的，他把色彩分成几大块，配合故事段落，用红、蓝、白、绿四段视觉的变化，分别讲述故事的不同版本，在赵人习字的段落，从演员的服装到场景的配色都以红色为主，导演用红色暗喻了赵人团结一致、不卑不亢的忠烈气节（见图2-69）。又如张艺谋导演的电影《大红灯笼高高挂》，颂莲嫁到陈家的第一年冬天的场景，惨白的雪造就了画面白色的主色调，也暗示了命运的惨白，与之前的以红色为主的暖色调皆然不同，也预示着压抑而悲惨的人物命运（见图2-70）。

第三种是一种色调贯穿一个场景。例如王家卫拍摄的电影《东邪西毒》中，身穿红衣的

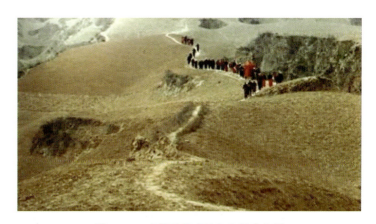

图2-68　电影《黄土地》中的黄色调

大嫂让整个电影画面为之一亮,也很好地揭示了大嫂争强好胜的性格(见图2-71)。

第四种是一种色调贯穿一个镜头,这种情况在影视中比比皆是,不再列举。

色调在影片中具有渲染环境、营造气氛的作用,能表现人物的心境,表达创作者的思想情感和突出作品的主题,能够使影片形成特殊的风格和韵味。

3. 色彩的功能

在影视作品中,往往通过色彩来传递情感。色彩是人物心理和情绪的外化,可以传递影片内在的主旨,延伸和拓展主题。色彩在影片中具有象征的作用,黑白灰与彩色的对比,常常带来更加丰富的意义。在影像中,色彩的表达有多种不同的形式,如灯光、道具、布景和服装的色彩,都可以影响画面的色彩谱系,从而构成不同的叙事内涵。

例如电影《英雄》中,残剑刺秦这一段落,原本是暗色的秦宫大殿中,挂满了绿色的绸布,而残剑也穿着一身绿色的衣服,绿色象征着和平,因此也暗示了残剑最终因"天下"而放弃刺秦,传达出了影片的内在主旨(见图2-72)。又如电影《满城尽带黄金甲》中,重阳节前,宫殿前铺满了金黄色的菊花,这是为重阳节而准备的。黄色象征着财富和权力,也常用来警告危险或提醒注意,为后来的阴谋与反叛铺下伏笔。(见图2-73)

电影《辛德勒的名单》作为战争题材的影片,描写了二战时代背景下发生的故事。影片采用黑白色调的拍摄手法,能够强化影片的真实性,体现历史的凝重感,也象征着那段历史的黑暗、恐怖和绝望。片中的红衣小女孩是电影中唯一的一抹亮色,在黑白环境中行走的暗红色给观众以强烈的视觉冲击力,也给观众带来一丝希望,但是,最后小女孩也出现在运尸车上,观众心中的希望被打破,他们感到了和辛德勒同样强烈的震撼。小女孩的死使辛德勒的思想彻底发生了转变,在这里用色彩作为标志和符号来表现辛德勒思想的转变是非常巧妙的。(见图2-74)

图 2-69　电影《英雄》中的红色调

图 2-70　电影《大红灯笼高高挂》中的白色调

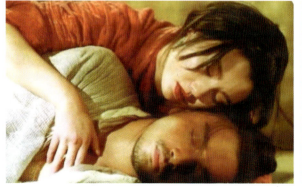

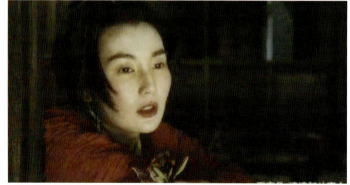

图 2-71　电影《东邪西毒》中的红色

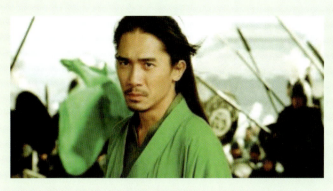
图2-72 电影《英雄》中的绿色

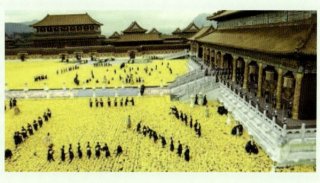
图2-73 电影《满城尽带黄金甲》中的黄色

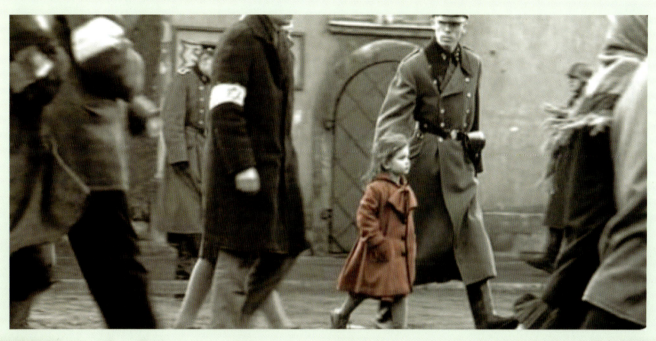
图2-74 电影《辛德勒的名单》中的画面

第三章
镜　头

3.1 镜头的形式

在影视创作中,镜头的形式有很多,如果按是否改变机位进行分类,镜头可以分为固定镜头和运动镜头。

3.1.1 固定镜头

固定镜头是指在拍摄一个镜头的过程中,摄影机的机位、镜头光轴以及焦距都是固定不变的,拍摄对象可动可不动,造成视觉上的静态效果,不改变基本的构图形式。其特点是画面中的景物范围大小始终不变,视点稳定,使观众在观看影片的时候意识不到摄影机的存在,这种拍摄方式比较符合观众的欣赏习惯。

固定镜头可以真实地记录运动,能够较为客观地反映被摄对象的运动速度与节奏的变化,可以利用静态的画框强化动感,在造型上更能赋予画面静态的美感。一般用大景别固定画面来交代故事发生的地点和环境;而小景别固定画面能突出表现静态事物,尤其是静态的人物。

固定镜头在画面的表现上具有一定的局限性。利用固定镜头拍摄,会造成画面单一的情况,因为在一个固定镜头中,画面构图很难产生较大的变化,尤其是对于运动轨迹和运动范围较大的主体,难以很好地进行表现,对于复杂的环境和空间,难以构成较长的画面叙事段落和营造特定的气氛。因此在拍摄固定镜头的时候一是需要注意拍摄角度的选择,要能够捕捉动态元素以及表现纵深空间,二是需要考虑画面组接的连贯性,在拍摄的时候一定要力求稳定。例如动画电影《疯狂约会美丽都》中的两个固定镜头,采用近景画面的表现形式,主体的行为动作较为明确,如图3-1所示。

图3-1 《疯狂约会美丽都》中的固定镜头

3.1.2 运动镜头

运动镜头是影视艺术区别于其他造型艺术的独特表现手段,也是视听语言的独特表现方式。有时导演为了在影片中充分展示自然景色或渲染某种气氛以及抒发感情,就会采用运动镜头的技术手段。运动镜头是指通过机位、焦距和光轴的运动,在不中断拍摄的情况下,形成视点、场景空间、画面构图、表现对象的变化,不经过剪辑,在镜头内部形成多构图、多元素的组合。

运动镜头以运动的画面来表现时间与空间的变换，从而达到与客观的时空变换相吻合的目的。这样可以更好地突破固定画面的界限，能够扩展视野，增强画面的运动感和空间感，丰富画面的造型形式，也有助于表现事物在时空转换中的因果关系和对比关系，提高逼真性，有利于表现人物在动态中的精神面貌。同样，运动镜头的运用也为角色动作的连贯性创造了有利条件。

由运动镜头的运用而产生的时间和空间上的内在联系，在影片中可创造出寓意、对比、强调、联想、反衬等多种不同的艺术效果。运动镜头有方向、力度、速度等不同的节奏，会产生一种有活力的、急促的或激动的感觉。所以运动镜头给电影艺术带来了丰富的美学内涵，它不仅扩大了镜头的视野，赋予画面强烈的动态感，而且影响着叙述的节奏与速度，使画面获得相应的感情色彩。

3.2 运动镜头的种类

不同的运动镜头，其功能和表现力不同。运动镜头按运动方向可以分为纵向运动、横向运动、垂直运动三类。纵向运动包括推镜头、拉镜头、跟镜头；横向运动包括摇镜头、移镜头；垂直运动包括升、降镜头。

3.2.1 推镜头

推镜头是摄影机向被摄主体的方向推进，或者变动镜头焦距，使画面框架由远而近地向被摄主体不断接近的拍摄方法。用这种方式拍摄的运动画面，称为推镜头。推镜头得到的画面效果表现为同一对象由远及近的变化，画面包容的范围越来越小，使观众的视线向前移动，有一种走近对象看到更具体的东西的感觉，具有明显的突出和强调作用。

（1）突出和强调。

在推镜头中，画面从一个较大的画面范围和视域空间，逐渐推向被摄主体，在这一过程中，镜头运动的方向起着引导观众视线的作用。推镜头可以突出主体人物，突出重点形象与细节表现，最后的画面是被放大的主体形象，达到了突出和强调的作用。在电影中，推镜头的落幅画面常常是影片的重要因素或关键情节，不论是环境中的某一物体，还是人群中的某一个体，都是影片要突出和强调的对象（见图3-2）。

图3-2 《疯狂约会美丽都》中的推镜头

（2）交代画面的整体与局部、客观环境与主体人物之间的关系。

在推镜头的拍摄方式上，往往是由远景或全景画面向中、近景画面推进，随着镜头的推进，主体形象逐渐清晰明确，环境空间逐渐出画，在一个运动镜头中交代了整体与局部、客观环境与主体人物之间的关系。推镜头能够强调特定环境中的特定物体，通过突出一个重要的戏剧元素来表达特定的主题和含义。

（3）表现和揭示人物的内心状态。

推镜头有一种逐渐向人物内心世界渗透的效果，配合推进速度的快慢、节奏的变化，常常用来表现人物的内心感受，从而影响观众的情绪和心理状态。例如美国动画影片《埃及王子》中的推镜头设计：当摩西无意中得知了身世的秘密后，他不知所措地来到殿堂中，非常惶恐，他闭上眼睛，镜头一直慢推，直到闭着的眼睛的特写；之后，眼睛变成壁画的风格，随后而来的是一个"戏中戏"的独立段落。影片运用推镜头，巧妙地揭示了摩西的内心世界，由客观进入主观想象、幻觉的过渡，非常有创意（见图3-3）。

（4）作为转场或者段落的结束。

推镜头可以作为转场镜头使用，也可以表示一场戏或一个段落的结束。例如，动画电影《疯狂约会美丽都》中，导演使用推镜头的形式来引出环法自行车比赛的消息，通过列车上的乘客看的报纸，镜头推进到报纸上的总统像，于是转换到总统办公室中，总统正在讲关于环法自行车赛的消息，然后又运用了一个拉镜头转场到室内的电视机上。在这里，导演通过推拉镜头实现了三个场景的转换（见图3-4）。

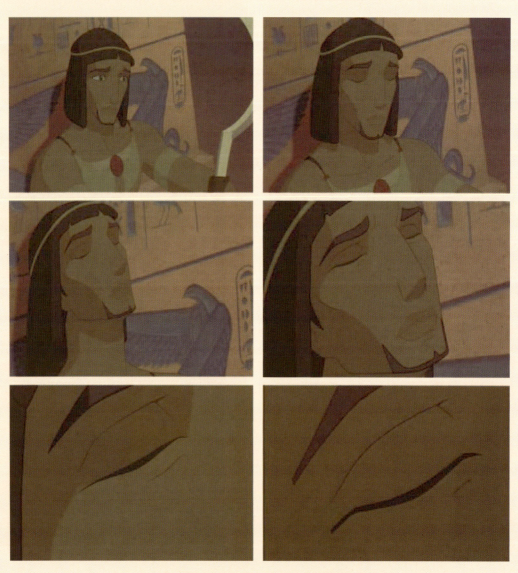

图3-3 电影《埃及王子》中的推镜头

3.2.2 拉镜头

拉镜头和推镜头正好相反,是指摄影机沿光轴方向向后移动拍摄,画面逐渐远离被摄物体,或改变镜头焦距,使画面从局部逐渐变为更大范围的整体,观众的视点有向后移动的感觉。

(1)有利于表现主体和主体与所处环境之间的关系。

拉镜头不但表现了主体,主体所处的环境也不断呈现,且主体和环境之间的关系也逐渐明了。随着镜头的拉远,新的视觉元素不断进入画面,与原有的画面形成新的组合,产生新的联系,使镜头的结构发生变化,增加了趣味点,这样有利于吸引观众,调动观众的参与性。拉镜头的画面取景范围和表现空间是从小到大不断扩展的,使得画面构图形成多结构变化。一些拉镜头以不易推测出整体形象的局部为起幅,有利于调动观众对即将出现的整体形象的想象和猜测(见图3-5)。

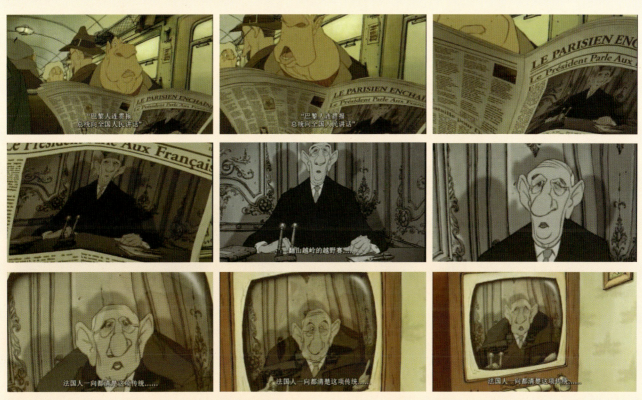

图3-4 动画电影《疯狂约会美丽都》中的推拉镜头

图3-5 动画电影《疯狂约会美丽都》中的拉镜头1

（2）具有推动剧情、渲染情绪的作用。

拉镜头的画面是由小景别向大景别连续变化的，保持了画面表现空间的完整和连贯，具有组接镜头所不具备的真实性和可信性。拉镜头内部节奏由紧到松，与推镜头相比，较能发挥感情上的余韵，产生许多微妙的感情色彩。

例如《埃及王子》中的拉镜头设计，表现了摩西与哥哥参加会议迟到的情景，他们本以为可以偷偷溜进去，却没想到暴露在大庭广众之下。影片运用快节奏的急拉镜头，表现了主体与所处环境之间的关系（见图3-6）。

（3）可以达到对比、反衬或比喻的效果。

拉镜头是一种纵向空间变化的画面形式，它可以通过镜头的运动对画面中不同纵深的物体进行表现，这样一来，画面纵向空间上的被摄主体之间就可以在结构和内容上形成呼应和对比，达到对比、反衬或比喻等效果，形成了艺术化的表现手法。例如，在动画电影《疯狂约会美丽都》中，随着镜头外拉，画面逐渐展现出一家人围坐桌前，边吃饭边看新闻的场景，电视中播放着总统在推广环法自行车赛，室内是暖色调的，而镜头拉出窗外后画面呈现冷色调，此时小男孩骑着赛车飞速穿过镜头（见图3-7）。

（4）拉镜头常被用作结束性和结论性镜头。

拉镜头使画面的表现空间逐渐增大，主体逐渐远离和缩小。在视觉感受上，往往有一种退出感、凝结感和结束感，在影片的段落中，常常被用作结束性镜头和结论性镜头。

3.2.3 摇镜头

摇镜头指拍摄一个镜头时，摄影机的机位不动，只有机身做上下、左右旋转等运动。摇镜头就像人们转动头部环顾四周或将视线由一点移向另一点的视觉效果，是常见的镜头运动形式。在各类运动镜头中，摇镜头的运用最广泛，出现的次数最频繁，与其他运动形式的交融也最为密切。摇镜头有横摇、竖摇与斜摇三类。摇镜头的主要功能有以下几点。

（1）展示环境空间，扩大视野，获得更多的视觉信息。

摇镜头突破了画面框架的空间局限，随着镜头的摇动，视野扩大，周围景物尽收眼底。在影视作品中，常常用摇镜头画面来展示环境，交代故事发生的时间或地点。摇镜头在表现宽广深远的场面时有独特的表现力，能给观众一个完整的、整体的视觉印象（见图3-8）。

（2）模仿人物的主观视线，表现一种特定的情绪和气氛。

摇镜头具有和人转动头部观看物体相同的视觉效果，在影片中常用来模仿剧中人物的主观视点，从而

图3-6　电影《埃及王子》中的拉镜头

表达出一种特定的情绪和气氛。例如动画电影《疯狂约会美丽都》的开头，展现的是富豪们去美丽城听三姐妹的演唱会的场景，在肥胖的女富豪从车上下来走向美丽城剧场时，导演采用了摇镜头的拍摄方式来模仿周围观众的主观视点，随着人物由远至近地走来，女富豪肥胖的身躯与周围的观众形成了强烈的对比，随着人物的走动，被夹在女富豪臀部中间的另一个又瘦又小的男人出现在观众的眼前，观众从之前的欢呼到后面的安静，展现了较为讽刺的一面（见图3-9）。

（3）展示空间关系，反映内在联系，表达某种暗喻、对比、并列、因果关系。

摇镜头能够展示物体之间的空间关系，通过摇镜

图3-7　动画电影《疯狂约会美丽都》中的拉镜头2

图3-8　动画电影《疯狂约会美丽都》中的摇镜头1

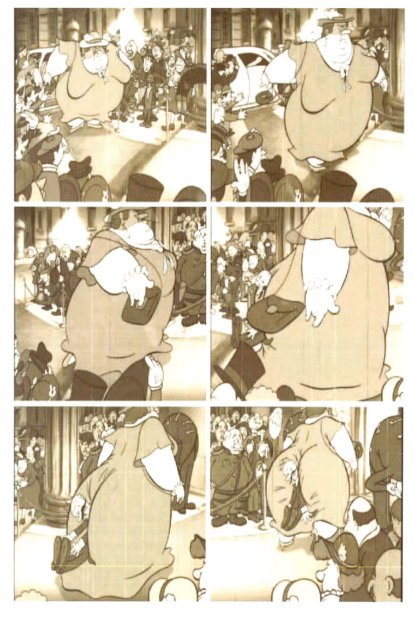

图3-9 动画电影《疯狂约会美丽都》中的摇镜头2

头,将性质、意义相反或相近的物体联系起来,用于表达某种暗喻、对比、并列、因果关系。例如动画电影《疯狂约会美丽都》中的一个场景,展示了环法自行车赛的一段路程,山路蜿蜒而上,比赛选手们费力地蹬着自行车,比赛的队伍拉得很长,紧接着一个上摇镜头,主要角色慢慢出现,他的前方还有很长的赛程,但是他仍在努力骑行,两个黑衣人紧紧跟在他的后边,也预示着即将发生的危险(见图3-10)。

(4)表现运动物体的动态、动势、轨迹以及转换视点。

用摇镜头可以拍摄运动物体,可以很好地表现运动物体的动态、动作趋势、运动方向和运动轨迹,达到突出主体的效果。在拍摄摇镜头的过程中,可以通过空间的转换或者将一个被摄主体变为另一个,引导或者强迫观众的视线由一个场景转到另一个场景,转移观众的注意力或兴趣点。例如电影《罗拉快跑》中,罗拉从远处跑来的镜头左摇到罗拉拐过街角向远处跑去,罗拉奔

图3-10 动画电影《疯狂约会美丽都》中的摇镜头3

跑的途中碰到了推着婴儿车的女人，这个时候镜头摇到女人的身后，成功地将观众的视点从罗拉的身上引到这个女人的身上（见图3-11）。

3.2.4 移镜头

移镜头指摄影机沿着水平方向做左右横移或垂直移动拍摄，画框始终处于运动之中，画面内所有的物体都呈现位置不断移动的态势，画面背景不断变化，使镜头表现出一种流动感，可以给观众带来丰富的视觉体验，常用来展示事件或场面的规模、气势。移镜头同摇镜头一样，能扩大银幕二维空间映像能力，但因机器本身不是固定的，所以比摇镜头有更大的自由度，能打破画面的局限，扩大空间视野，表现广阔的生活场景。移镜头表现的画面空间与组接镜头不同，它表现的空间是完整而连贯的。

（1）表现某种视觉效果。

不同内容、不同角度、不同高度、不同速度的移动摄影，可以表达不同的视点和视觉效果，从而极大地丰富电影的造型形式和表现内容。例如动画电影《疯狂约会美丽都》中，奶奶同三姐妹救出孙子之后，坏人驱车追杀的场景就是通过不同的角度、不同的速度所进行的移动摄影（见图3-12）。

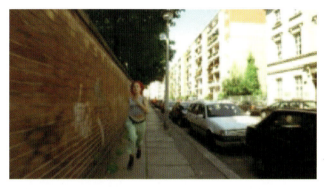

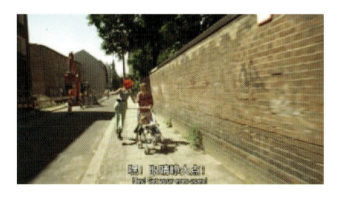

图3-11 《罗拉快跑》中摇镜头的运用

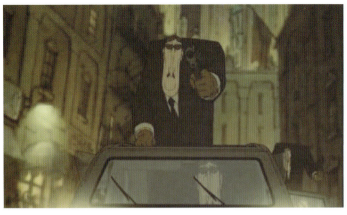

图 3-12　动画电影《疯狂约会美丽都》中的移镜头

（2）利于画面空间的展现，可用于表现大场面、大纵深、多景物、多层次的复杂场景。

移镜头最突出的特点是打破了画框的限制，随着摄影机的自由移动，空间的横向和纵向都可以得到展现，直接调动了人们生活中运动的视觉感受，使观众产生身临其境的感觉。

移动摄影使摄影机的拍摄方式更加灵活，摄影机可以多角度、多景别、多构图地对一个空间进行立体的、多层次的表现，展现空间环境，使观众对空间有一个较为完整的认识。当摄影机的机位逐渐升高时，视野向纵深展开，场面由近及远，逐渐变大；当摄影机的机位逐渐降低时，视野向纵深收缩，场面由远及近，逐渐变小。移镜头利用高度的变化和视点的转换，常用来表现巨大的场面和恢宏的气势，能给观众带来丰富多彩的视觉感受和不同的故事氛围。例如，在动画电影《疯狂约会美丽都》中，通过镜头的移动来展现美丽都的面貌，冒着烟的高楼像极了工厂的烟囱，变胖了的自由女神像像极了法国上流社会的富豪模样，讽刺意味十足（见图 3-13）。

3.2.5　跟镜头

跟镜头指摄影机跟随被摄对象且保持等距离运动。跟镜头始终跟随运动着的主体，有特别强的穿越空间的感觉，适宜于连续表现人物的动作、表情或细部的变化，可以让观众产生身临其境感。变焦镜头也可以模拟跟拍效果，但一般代表人物处于静止时视线的跟随，反映一种心理状态。

跟镜头分为前跟、后跟、侧跟三种情况。前跟是从被摄主体的正面拍摄，摄影机放在主体的前方，跟随主体运动，后跟和侧跟是摄影机在人物的背后或旁边进行跟随拍摄。跟镜头的作用表现在以下几个方面。

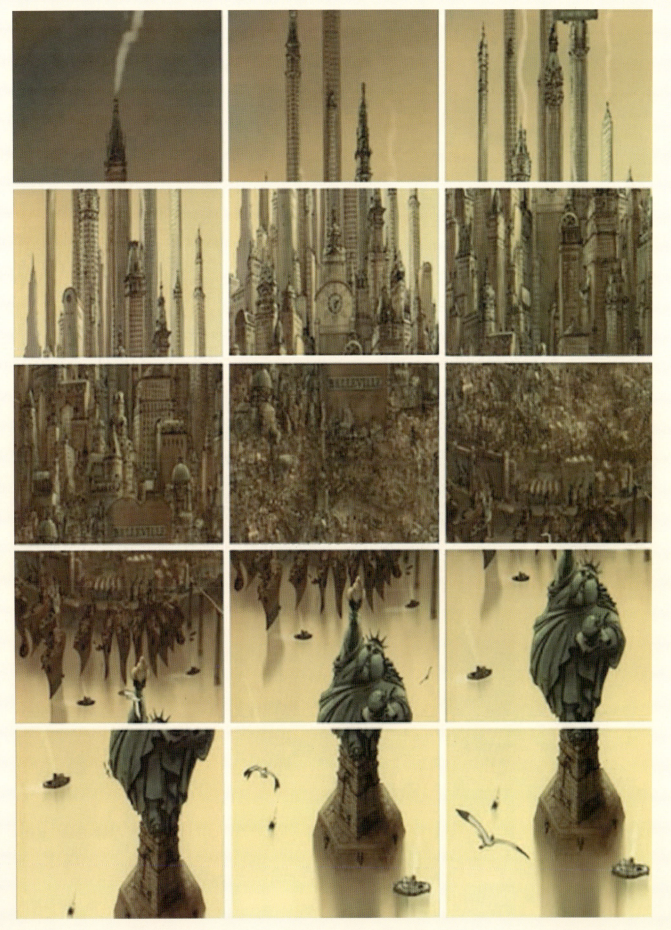

图 3-13 《疯狂约会美丽都》中的下移镜头

第三章 镜 头

图 3-14　动画电影《疯狂约会美丽都》中的跟镜头

（1）在运动中表现被摄主体。

在跟镜头的画面中，被摄对象的位置相对固定，观众与被摄对象之间的视点相对稳定，形成一种动态主体的静态表现方式，使主体的运动连贯而清晰，有利于展示人物在动态中的神态变化和性格特点。动镜头能突出主体，又能交代主体的运动方向、速度、体态及其与环境的关系（见图 3-14）。

（2）通过人物引出环境。

跟镜头的运动是以被摄体为依据的，摄影机跟随人物的运动，将其走过的环境逐一连贯地表现出来，即可以通过人物的运动引出其所处的环境。例如动画电影《疯狂约会美丽都》中小狗布鲁诺的梦中场景，导演运用了后跟与前跟镜头来展现周围的环境（见图 3-15）。

（3）具有强烈的现场参与感和真实感。

从主体后面拍摄的跟镜头表现的视向就是被摄主体的视向，画面表现的空间也就是被摄主体的主观性视觉空间。这种拍摄方式视向合一，将观众的视点调度到画面内，跟随被摄主体而运动。由于观众的视线与被摄人物的视点相同，跟镜头也可以表现一种主观性，使观众具有一种强烈的现场参与感以及真实感。

推镜头、前移镜头和跟镜头这三种镜头虽然都有摄影机追随被摄主体向前运动这一特点，但是从镜头表现的画面造型上看有着明显的区别。推镜头是摄影机始终追随着被摄主体，主体形象的展现有一个由小到大的过程，镜头最终以这个主体为落幅画面的结构中心，并停止在这个主体上。移镜头的画面中并没有一个固定的主体，而是随着摄影机向前运动，表现了镜头从开始到结束时的整个空间或整个群体形象。跟镜头的画面中始终有一个具体的运动主体，摄影机跟随着这个主体一起移动，并根据主体的运动速度来决定镜头的运动速度，一般情况下，主体在镜头的开始至结束均呈现为一个相对稳定的景别。

3.2.6　甩镜头

甩镜头是指一个画面结束后不停机，镜头急速"摇转"向另一个方向，从而将镜头的画面改变为另一个内容，而在摇转过程中所拍摄下来的内容显得模糊不清楚。

甩镜头的另一种方法是专门拍摄一段向所需方向甩出的流动影像镜头，再剪辑到前后两个镜头之间。甩镜头所

产生的效果是极快的速度和节奏，可以造成突然的过渡。剪辑的时候，对于甩的方向、速度以及过程的长度，应该与前后镜头的动作以及其方向、速度相适应。

3.3 镜头的内容表现形式

从镜头的内容表现形式来分类的话，有空镜头、客观镜头、主观镜头和反应镜头。

1. 空镜头

空镜头又称"景物镜头"，是指画面中没有人物的镜头。空镜头在转换时空和调节影片节奏等方面有独特的作用。例如，动画电影《疯狂约会美丽都》中利用空镜头来表现时间的流逝，以及同一地点的环境所发生的翻天覆地的改变，影片通过几个空镜头的色彩变化展现时间以及环境的巨大变化（见图3-16）。

2. 客观镜头

客观镜头不带有明显的导演主观色彩，而是采用普通人观看事物的视点，它将事物尽量客观地展现给观众。在一般影片中，大部分镜头都是客观镜头（见图3-17（a））。

3. 主观镜头

主观镜头是以剧中人的视点或者动物的视点为拍摄意图的镜头，多带有强烈的主观色彩。例如动画电影《疯狂约会美丽都》中，显示了以小狗的视角所看到的钟表画面，如图3-17（b）所示。

4. 反应镜头

反应镜头是表现人物对某事件做出相应反应的镜头，它本质上归属于叙事镜头。例如动画电影《疯狂约会美丽都》中，奶奶在救孙子的过程中看到三姐妹拿出手榴弹（见图3-18（a））时的吃惊表情（见图3-18（b））就是个反应镜头。

图3-15 《疯狂约会美丽都》中的后跟与前跟镜头

图 3-16　动画电影《疯狂约会美丽都》中的空镜头

(a)　　　　　　　　　　　　　　　　　　(b)

图 3-17　动画电影《疯狂约会美丽都》中的客观镜头和主观镜头

(a)　　　　　　　　　　　　　　　　　　(b)

图 3-18　动画电影《疯狂约会美丽都》中的反应镜头

第四章
轴　　线

影视空间的表现是全方位的、较为灵活的。摄影机模拟的是观众的眼睛，在表现一个连续时空的时候，摄影机的位置不是一成不变的，它会随着角色或者物体的运动产生机位上的变化。但它表现出的方向性却是模糊的，没有东南西北之分，只有上下左右之别。在现实中，方向是识别、控制、占有空间的重要标志，而在银幕建构的空间世界中，虽然无方向性，对方向的要求却十分严格。空间位置、方向是影视空间结构、空间处理的重要方面。如果银幕上的空间位置交代不清，就会使观众在观影时产生空间关系上的混乱。为了克服影视空间表现上的缺陷，人们在实践中慢慢找到了保持方向明确的方法，最终形成了必须遵守的轴线规律。

4.1 轴线的概念

所谓轴线规律，是指拍摄中遵循空间统一的一条规律。轴线又称为关系线、180度线、运动线。在实际拍摄中，轴线指由被摄主体的视线方向、运动方向和被摄主体之间的关系所形成的一条假想线，是镜头转换中制约摄影机视角变换范围的虚拟界限。无论在什么条件、关系、位置下，轴线的构成都是以人物的视线关系为走向的，尤其要注重这一个镜头与下一个镜头在视线上的关系，以保证空间结构的合理性。其中，由被摄主体之间的关系所形成的轴线叫关系轴线，由被摄主体的运动方向、视线方向所形成的轴线叫方向轴线。

轴线原则规定了摄像机的拍摄方向限制在轴线（被摄体）的同一侧，如越过轴线拍摄，就会破坏空间的统一感。在轴线一侧所进行的镜头调度，能够保证组接画面中的人物视向、被摄对象的动向及空间位置上的统一定向。这就是我们在场面调度中所说的方向性，也就是我们所强调的逻辑关系。

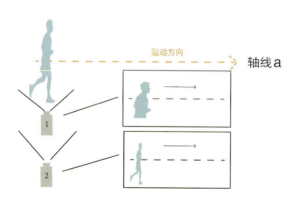

图 4-1　同侧机位拍摄的画面示意图

如图 4-1 所示，人物自左向右走，那么以人物的运动方向画一条虚拟的线，这就是轴线 a，摄像机放置在轴线的一侧，不同的拍摄距离，画面景别不同，在摄像机 1 的位置进行拍摄，呈现的是人物的近景，摄像机 2 则呈现的是人物的全景。不管是近景还是全景，它们的方向性都是一致的。在这里轴线 a 就是一条无形的假定线，这条假定线是由无数摄影师自实践经验中得出的。由此我们可以知道，轴线的意义就是确定方向，使影视剧中剪接起来的空间关系不至于混乱，让观众获得完整的空间概念。

如图 4-2 所示，当摄像机 2 处于轴线 a 的另一侧，与摄像机 1 位置相对时，画面中人物运动的方向便出现截然相反的情况，摄像机 1 拍摄的人物是从左向右运动的，摄像机 2 则变成了从右向左运动。这个时候如果将两个镜头进行衔接，就会造成观众

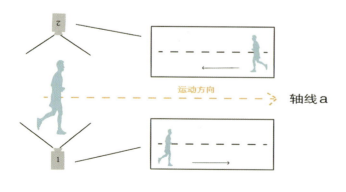

图 4-2　越轴后摄像机画面呈现

空间感觉的混乱，即产生了跳轴。判断是否跳轴的标准是同一个人物或运动的方向是否始终处于屏幕的同一侧。这里需要注意的是，跳轴与否只对相邻的两个镜头而言。

4.2 关系轴线

在影视制作过程中，我们自始至终都要秉持整体观念，在前期拍摄时就必须明白后期会发生什么，有计划地去拍摄，为剪辑而拍摄。关系轴线可以展示场景的全貌，介绍人物在环境中的位置、人物之间的活动与交流、人物与前后景的关系。

关系轴线是被摄主体的视线和被摄主体之间的关系所形成的轴线，被摄主体至少有两个，有时三个甚至更多，并且相互之间有联系。可通过两个对话或交流的人物头部来设定关系轴线。由于在影视作品中，人物对话场景最为常见，故以此为例来分析关系轴线。

图 4-3　关系轴线

1. 单人场景

在影视作品中，如果画面中只有一个演员，关系轴线便是以人物的视线方向引出的一条假定线。如果画面中的人物和道具之间存在联系，那么关系轴线就存在于这个演员和与之发生联系的物体之间，如图4-3、图4-4所示。

2. 两人对话场景

两人对话时，互相之间存在一条假想的线，如图4-5所示，穿越角色A和角色B的虚线，就是关系轴线。摄像机1号是主机位，交代两个人物的空间位置关系，通常为远景、全景等大景别。

为了丰富画面，增强画面的表现力，往往会在轴线的一侧增设两个副

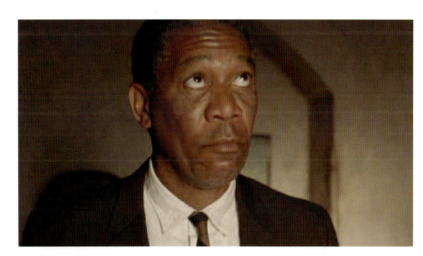

图 4-4　电影《肖申克的救赎》中的画面

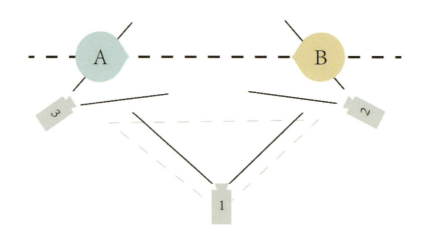

图 4-5　两人对话外反拍机位示意图

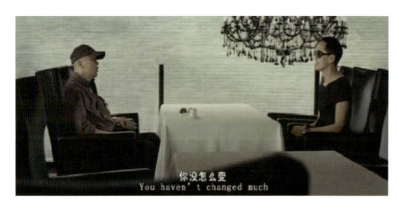

(a)

(b)

(c)

图 4-6　电影《非诚勿扰》中的画面（外反拍机位）

机位（图 4-5 中的 2 号摄像机和 3 号摄像机），这便形成了影视摄制过程中常用的三角形机位布局。三角形布局能确保各个镜头中的视觉形象和空间造型的连贯。

（1）外反拍机位。

图 4-5 所示为外反拍机位示意图，摄像机 2 号和 3 号处于对话主体的背后，镜头朝向内侧，分别把两个对话者摄入画面。在进行拍摄时，2 号机位拍摄的画面中，B 作为前景，A 是主体；3 号机位拍摄的画面中，A 作为前景，B 是主体。这样拍摄的画面会有很强的空间透视效果。2 号机位与 3 号机位通常呈现的是近景、特写等小景别的画面。例如《非诚勿扰》中的对话镜头，图 4-6（a）展示的是全景镜头，交代了主要人物与场景的空间位置关系，图 4-6（b）、（c）展示的是通过前景人物的肩部拍摄另一个人物。

在影视摄制中想要着重体现人物之间的关系的时候，无论是位置关系还是心理关系，更倾向于使用外反拍机位进行关系镜头的拍摄。

（2）内反拍机位。

图 4-7 所示为内反拍机位示意图，摄像机 2 号和 3 号机位处于对话主体

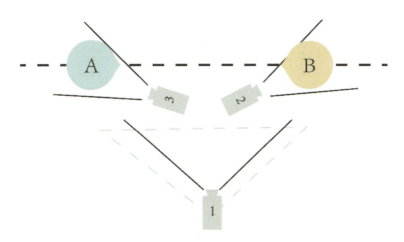

图 4-7　两人对话内反拍机位示意图

的面前，靠近关系轴线，镜头向外拍摄。内反拍机位拍摄出的画面只会显示单个的人物。

在进行影视摄制的时候，内反拍摄同样是先用 1 号机位来交代两个主要角色的空间位置关系，然后用 2 号和 3 号机位分别拍摄 B 和 A。与外反拍摄不同的是，内反拍摄的画面只有一个人物，当想要着重体现人物状态的时候，更倾向于内反拍摄。例如电影《罗拉快跑》中，罗拉爸爸跟情人在办公室谈话的场景使用了内反拍机位进行拍摄，如图 4-8 所示。

（3）平行机位。

平行机位是在轴线一侧设置两个摄像机视轴相平行同时与轴线相垂直的机位，如图 4-9 所示，其中 1 号摄像机交代人物关系以及空间位置，2 号机位和 3 号机位分别与关系轴线呈 90 度角，三个机位互相平行。这种机位常被用来表现同等地位、不同对象的拍摄，具有客观评价的意义（见图 4-10、图 4-11）。

（4）内正反打镜头。

内正反打镜头是 2 号摄像机与 3 号摄像机与轴线重合，放在两个人物中间，正对着人物拍摄，由于机位在轴线上，也叫骑轴镜头（见图 4-12）。内正反打镜头拍摄出的画面正中呈现的是单个角色 A 或者角色 B，常以近景别为主，可以模拟被

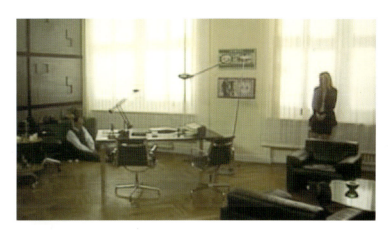

图 4-8　电影《罗拉快跑》中的画面（内反拍机位）

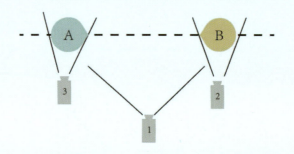

图 4-9　两人对话平行机位示意图

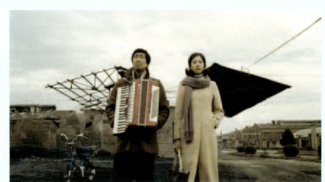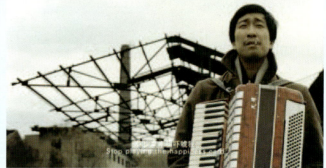

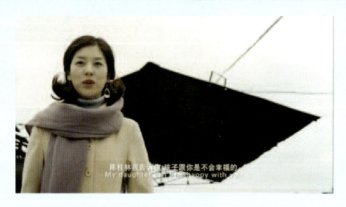

图 4-10　《钢的琴》中的画面（平行机位）

图 4-11　电影《花样年华》中的画面（平行机位）

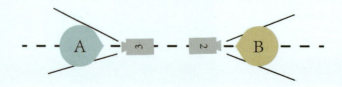

图 4-12　内正反打机位示意图

摄主体 A、B 的视线，产生一个类似主观镜头的视觉效果，这种拍摄方法得到的画面主体是正面或者背面的。这种情况下，虽然摄像机的位置在轴线上，但仍然没有越轴，和中景一起剪辑的时候，依然是顺畅的。运用骑轴镜头拍摄，人物更有针锋相对的意味，是戏剧矛盾达到高潮时常用的手法。有些情况下，骑轴镜头也会作为越轴前的过渡镜头。如图 4-13 所示，《东京物语》中的画面运用了骑轴镜头。

外正反打机位示意图如图 4-14 所示。例如电影《钢的琴》中的一个片段画面，正面镜头（见图 4-15（a））中淑娴在台上卖力地演唱，身后站了四个吹乐器的人，看似热闹非凡，紧接着影片采用了一个反打镜头（见图 4-15（b）），看台下空无一人，一个观众也没有。这也隐喻了东北老工业基地的萧条。

3. 三人对话及多人对话场景

在多人对话场景中，如果拍摄的轴线乱了，那么画面看起来就可能十分跳跃，观众就会觉得突兀，看着不舒服。在拍摄的过程中要注意轴线原则，只要角色的动作是连贯的，那么怎么剪辑都是没有问题的。

在三人对话场景中往往会有两种处理方式，一种是一条轴线的处理方式，另一种是多条轴线的处理方式。

图 4-13　电影《东京物语》中的画面（内正反打机位）

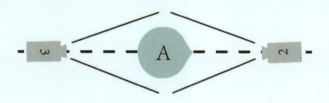

图 4-14　外正反打机位示意图

（a）　　　　　　　　　　　　　　　　　　　　　　（b）

图 4-15　电影《钢的琴》中的画面（外正反打机位）

一条轴线的处理方式就是把三人对话场景处理成两人对话场景。让两个相近的人站在一侧，与另外一个人之间形成一条关系轴线，这样三人对话的处理方式和两人对话的处理方式是完全一样的，那么两人对话场景的拍摄方式可以直接适用于三人对话场景。我们在这里就不列举了。

在三人对话场景中，当三人呈三角形排列时，三人之间就会形成三条轴线。此时，同样会用一个摄影机位交代人物的空间关系，然后分别拍摄三个人物的单个镜头，拍摄方式与两人对话场景一样可以有多种，例如，外反拍摄、内反拍摄、平行拍摄等（见图4-16）。

电影《罗曼蒂克消亡史》与《十二公民》中就表现三人对话场景分别采用了内反拍摄与外反拍摄手法，如图4-17、图4-18所示。

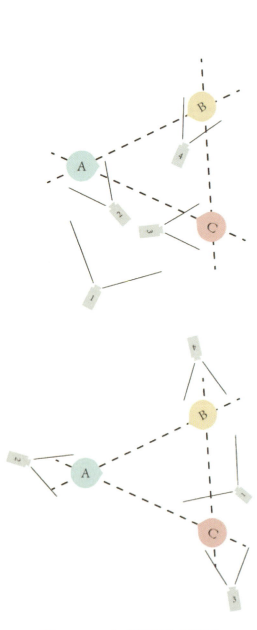

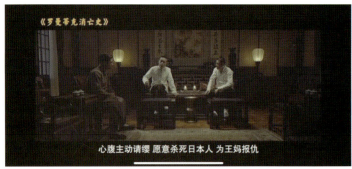

图4-16　三人对话场景的拍摄机位　　　　图4-17　电影《罗曼蒂克消亡史》中的内反拍摄

多人对话场景相对比较复杂，可使用共同的视轴，将多人对话当成双人对话来表现。为了避免轴线操作过于复杂，在这种情况下，往往会通过人物的调度来简化轴线关系。对话场景中的人物分为全体人物和中心人物，如果全体人物以及中心人物两者都必须从视觉上表现出来，那么应当至少设想两个基本主镜头，一个是人群的全景，一个是主要演员的近景，我们可以对两个具有共同视轴的镜头进行交替剪辑。

例如电影《十二公民》，在拍摄12名陪审员围桌而坐时，利用内外反拍的方法可以有效地处理剧本中多人对话场景中难以处理的情况。和三人对话一样，我们需要一个外围镜头来表现场景中所有的谈话参与者，然后可以将摄影机放置于人们中间，分别给想要表现的角色单独的镜头（见图4-19）。

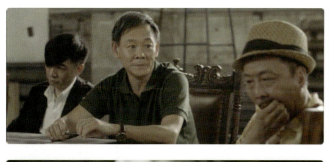
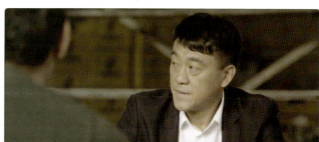
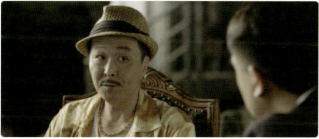

图4-18　电影《十二公民》中的外反拍摄

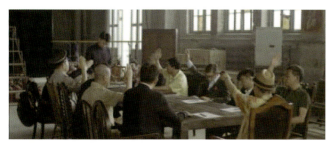
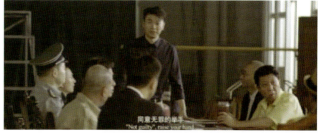
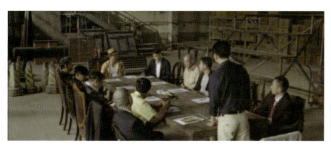
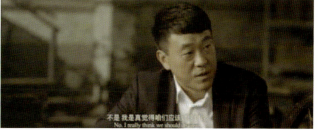

图4-19　电影《十二公民》中的多人对话场景

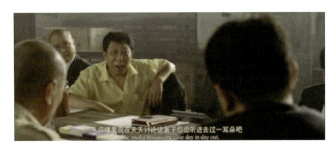
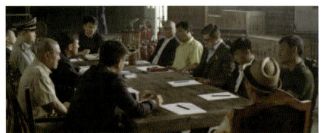
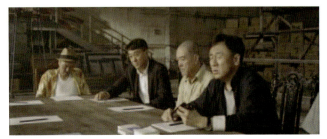
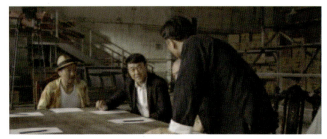
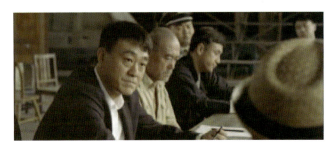

续图 4-19

4.3 运动轴线

在影视作品中,被摄主体通常是运动的,其运动过程可以用一个镜头拍摄,也可以用几个镜头拍摄。用多个镜头拍摄整个运动过程往往比只用一个镜头更生动、更有趣。运动轴线是由被摄主体的运动方向形成的,是一条假想线。这里要指出的是,运动轴线可以是直线,也可以是曲线,因为被摄主体的运动轨迹可能是直线,也可能是曲线。

需要注意的问题是,摄影机要保持在运动轴线的一侧进行拍摄,如果不遵循轴线原则,那么我们会得到运动对象不同视角的镜头,就会造成观众对空间位置的误解。

电影《罗拉快跑》在镜头方面主要采用了动态镜头。罗拉在不停地快速奔跑,这个运动过程本来可以用一个镜头进行连续拍摄,但是导演有意将其分割成了许多镜头,在表现奔跑的过程中,通过摄影机的运动以及景别的变化来营造节奏感。如图 4-20 所示,罗拉跑过街道的一段画面被分割成几个镜头,前三张图是从头顶到正前方的一个移动镜头,骑轴镜头的特点是没有明确的方向感,可以缓解运动中镜头切换的生硬感;第四张图切到脸部特写,罗拉向画面右方奔跑,随着镜头的推进,观众能够更接近罗拉的思想;紧接着画面切到全景,罗拉向画面右方不停地奔跑。通过景别的不断变化,营造出罗拉的奔跑节奏和内心想法。

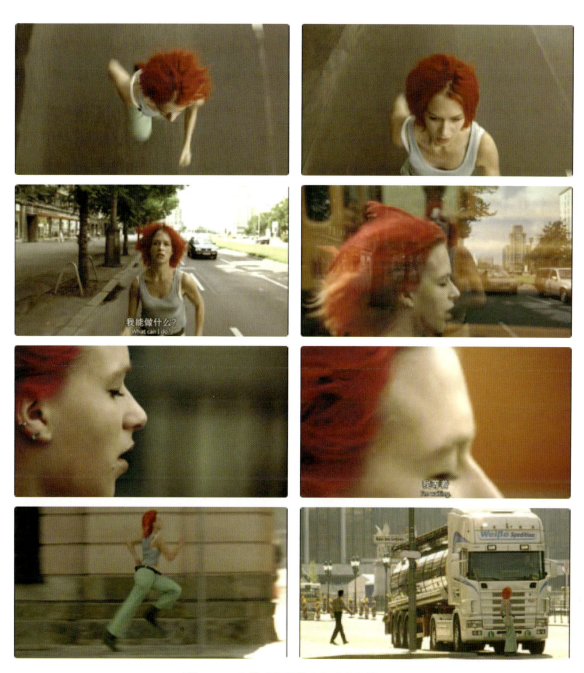

图 4-20　电影《罗拉快跑》中奔跑的画面

4.4　越轴的方法

我们知道轴线是指被摄对象的视线方向、运动方向和不同对象之间的关系所形成的一条假想的直线或者曲线。在拍摄时，要遵守轴线规律，在轴线的一侧也就是 180 度的范围内拍摄，要保证被摄对象的运动方向和位置关系总是一致的。而越轴就是改变镜头所在的空间关系，越过轴线到另一侧进行拍摄。

例如，我们以人物的运动方向设定一条轴线，我们把 1 号摄影机放在轴线的一侧，这个时候表现的是人物从画面左边向右边行走，如果把摄影机放到相反的位置，这个时候人物在画面中的运动方向就不是从左向右，而变成了从右向左，这会让观众产生混乱，打乱空间的连续性（见图 4-21）。

轴线规律是拍摄当中构建出的一个规则，遵守这个规则会让拍摄更容易。但是在拍摄过程中，由于环境或者剧情（内容）需要，一定要拍到摄影机另一侧的物体或者环境时，需要使用调度演员或者移动摄影机的方式，让摄影机越过这根轴线，从而避免越轴所产生的冲突感，这种方式叫合理越轴。打破电影拍摄中的一些规则往往让画面更具有张力。常用的越轴方式有以下几种。

1. 利用主体的运动越轴

利用主体的运动改变轴线，下一个连接的镜头按照已经改变的轴线设置角度。例如，在表现两人对话而跳轴的两个镜头之间，插入其中一人向对方走去或走到对方另一侧的一个画面，可以使镜头顺畅转换，如图 4-22 所示。

2. 利用运动镜头越轴

如果摄影机通过自身的运动越过轴线，那么拍摄下来的画面就能清楚地显示越轴的过程，减弱轴线改变时的冲突感，观众完全可以接受这种越轴方式。例如电影《十二公民》中，5 号陪审员在分析案情的时候，由座位上起身并绕着桌子走了半周，摄影机追随着主体进行连续拍摄，这一片段利用摄影机的运动以及主体的运动来实现合理越轴，如图 4-23 所示。

3. 利用骑轴镜头越轴

骑轴镜头即摄影师骑轴拍摄的镜头，画面中运动的主体迎面而来或背向而去。把骑轴镜头插入主体向相反方向运动的两个镜头之间，可以减弱相反运动的冲突感。

例如电影《罗拉快跑》中罗拉的第二次奔跑，图 4-24（a）中罗拉从远处跑来，方向是向右的，图 4-24（b）为罗拉背向而去，这是一个典型的骑轴拍摄画面，图 4-24（c）是罗拉从画面右侧向左侧跑去，此时罗拉的运动方向发生了改变。这就是一个利用骑轴镜头合理越轴的案例。

4. 利用特写镜头越轴

突出局部或人物情绪反应的特写镜头，可以暂

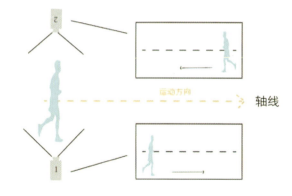

图 4-21　越轴机位产生的画面效果不同

图 4-22　动画电影《哈尔的移动城堡》中利用主体的运动越轴

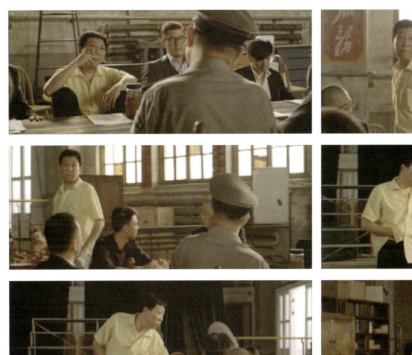

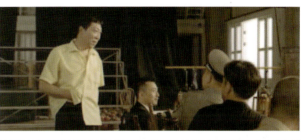

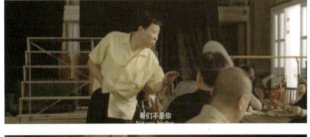

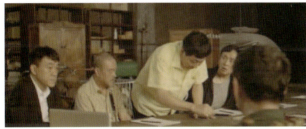

图 4-23　电影《十二公民》中利用运动镜头实现越轴

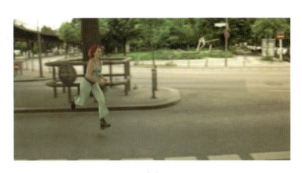

(a)

(b)

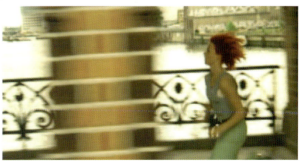

(c)

图 4-24　电影《罗拉快跑》中利用骑轴镜头越轴

时集中观众的注意力，减弱或消除越轴时的冲突感。

如图4-25所示，电影《十二公民》中，陪审员之间在讨论案件，随着不同观点的讲述，人物情绪持续高涨，为了表达人物情绪的递进，采用了越轴的处理手法，在画面中插入局部特写镜头以减弱越轴时的冲突感。

5. 插入远景镜头越轴

在大全景或者远景中，运动的物体动感减弱，形象不明显。因此，在两个运动方向相反的镜头之间，插入一个大全景或远景镜头来实现越轴，可以减弱人的视觉注意力，从而减弱相反运动的冲突感，如图4-26所示。

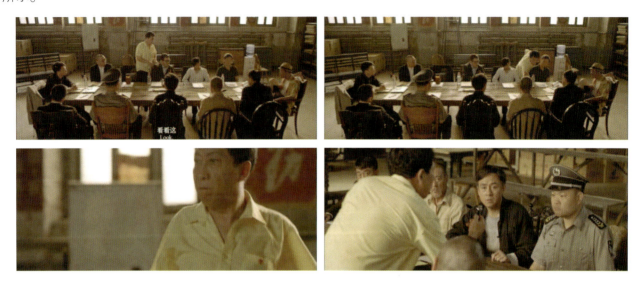

图4-25　电影《十二公民》中利用特写镜头越轴

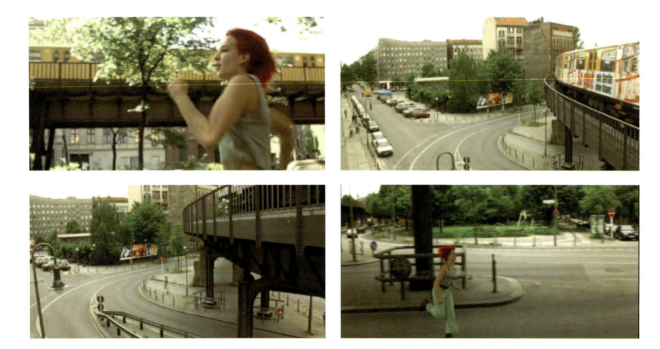

图4-26　电影《罗拉快跑》中插入远景镜头越轴

6. 利用空镜头越轴

空镜头是指与现实场景中的人物或者物体没有直接联系的镜头。由于空镜头没有人物关系概念，没有方向概念，因此在越轴前的镜头中插入一个空镜头，可以减弱越轴带来的冲突感，如图4-27所示。

7. 强行越轴

轴线规律在影视作品中也不是绝对的，很多时候为了剧情的需要会选择强行越轴的方式。例如电影《革命之路》中表现男女主角争吵的片段，女主希望摆脱男主的纠缠，随着两人情绪的不断积累，双方发生了激烈的争吵，在这里通过强行越轴的设计，强化两者不可调和的矛盾，如图4-28所示。

图4-27　电影《侏罗纪公园2：失落的世界》中利用空镜头越轴

图4-28　电影《革命之路》中的强行越轴

第五章
场面调度

场面调度来自法语 mise-en-scène，最早被应用于戏剧表演中。电影和戏剧的关系十分密切，可以说电影是脱胎于戏剧的一种新的艺术形式，它模拟了戏剧中的表演，三幕式的故事结构，舞台的布景、服装、化妆、道具等要素（见图 5-1）。后来电影学者将场面调度这一词汇延伸到电影的研究和创作中。

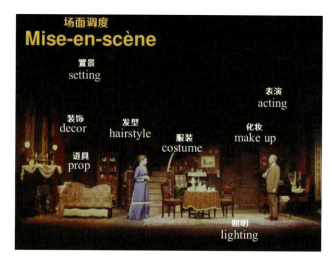

图 5-1　场面调度的元素

5.1　场面调度的概念

场面调度意为"舞台布置"，是指导演对演员的行动路线、位置以及演员之间的交流等表演活动所进行的艺术处理。场面调度被引用到电影创作中来，则指导演对画框内事物的合理安排，是导演把剧本的思想内容、故事情节、人物性格、环境气氛以及节奏等通过艺术构思传递给观众，引导观众从不同距离、不同角度去感受影像世界的手段。它给观众规定了观看影像的视点，展现的影像角度是观众不能选择的。场面调度的作用在于，尽管视点多变，空间跳动大，时间流程会被切断、分割，却仍然可以让观众获得完整统一的印象。电影场面调度包括演员调度和镜头调度两个层次。

1. 演员调度

许多导演认为，如果选对了角色、故事和视效，那么就已经成功了一半。演员是场面调度最重要的元素之一。演员调度是指导演对剧中人物的位置、运动方向以及人物之间交流时的动态和静态的变化等进行安排，形成画面的不同造型、不同景别，揭示人物关系及其情绪变化。从导演的角度来说，演员调度就是考虑演员以什么样的方式、从什么位置进入画面，以及在画面中与环境之间的关系。如果是三人对话或者是多人对话的场景，则要考虑演员之间的主次关系。

演员在一个镜头内的运动方向和位置的变动是有多种形式的，演员调度有以下几种：

（1）横向调度。

横向调度是指在摄影机前，人物由左向右或由右向左运动，变换方向和位置。这种调度方式可用来展示空间的横向变化，表现人物在空间中的相互关系及运动方式、运动速度与节奏，观众可以浏览空间的全貌和空间的大小。（见图 5-2）

（2）纵向调度。

纵向调度是指在摄影机前，人物由前向后或由后向前运动，变换方向和位置。这种调度方式可用来展示人物由远而近，或由近而远的景别变化，从而表现出空间的纵深感，拍摄方式常用固定拍摄。例如电影《罗拉快跑》中，罗拉从家中跑到街道上的镜头采用了纵向调度，因人物的运动速度和节奏变化而产生了"远景—全景—中近景—近景"的景别变化，给观众带来了较为强烈的视觉感受（见图 5-3）。

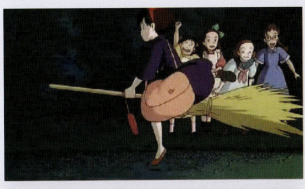

图 5-2　动画电影《宅女魔急便》中的横向调度

 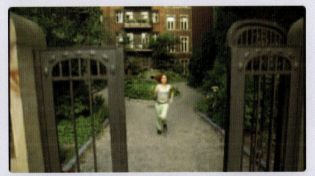
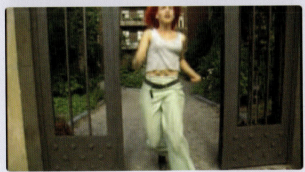 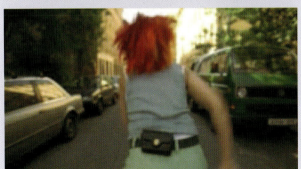
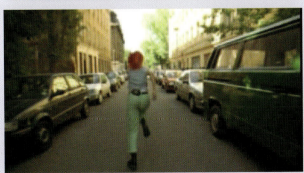

图 5-3　电影《罗拉快跑》中的纵向调度

第五章　场面调度

（3）斜向调度。

斜向调度有两种形式：①单向调度，即一个运动主体的斜向运动。②双指向调度，即两个行为主体同时逆向斜向运动，又称为对角线调度。斜向调度兼顾了横向调度和纵向调度的优势，其中双指向调度同时表现两个逆向运动的主体，利于展示双方对立冲突的关系。拍摄方式常用俯拍加跟摇或仰拍加跟摇。例如，影片《罗拉快跑》中，罗拉从画面外跑进广场，沿着广场斜线奔跑的画面就采用了斜向调度，此时镜头是以俯拍的角度呈现的，在画面中能清晰地看到演员的运动轨迹（见图5-4）。

（4）上下（高低）调度。

上下（高低）调度是指在摄影机前，人物由高处向低处或由低处向高处运动，变换方向和位置。这种调度方式可以是人物做上下运动，也可以是在画面上下方同时存在静态的人物。这种调度方式可以用来表现空间高度与空间的结构变化，使人物或运动主体的动作及行为在此空间内富有变化性、节奏感。上下调度及下面的三种调度方式通常用综合运动拍摄或固定拍摄加运动拍摄的拍摄方式。例如，影片《山楂树之恋》中，张队长带领市八中的师生们走在去西坪村的山路上时，导演就采用了上下调度的方式，将一群人背着行李，由山脚下行至山坡上的画面安排在山楂树的对面，以展现山楂树的生长环境（层层叠叠的山峦），使画面在视觉力量上达到均衡（见图5-5）。

图5-4 电影《罗拉快跑》中的斜向调度

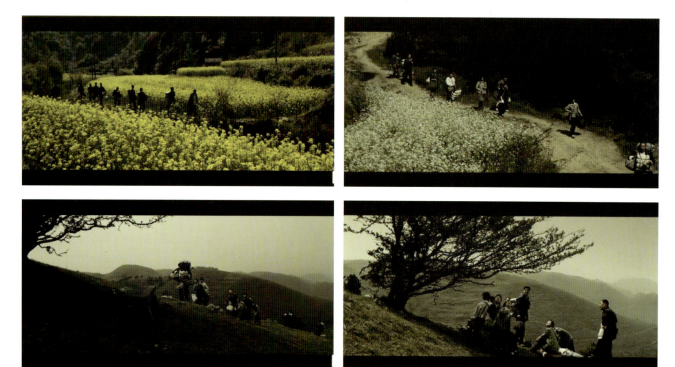

图5-5 电影《山楂树之恋》中的上下调度

在影片《巴顿将军》中，巴顿将军的出现采用了仰角的拍摄角度，用隐喻手法对人物进行刻画。影片中巴顿将军由画框的下方入画，他的背后是一个偌大的美国国旗，表现了巴顿将军特殊的身份背景（见图5-6）。

（5）环形调度。

环形调度是指在摄影机前，人物做环形运动，变换方向和位置。这种调度方式可以用来表现空间的规模，展示人物的极端情绪或形成象征与暗示的含义。环形调度有两种形式，一种是角色在镜头前做环形运动，另一种是角色围绕镜头做环形运动。电影《罗拉快跑》中，罗拉接到男友曼尼的求助电话，奔出房间下楼梯这一镜头采用了角色主体在镜头前做环形运动的方式，以动画的表现形式来交代罗拉环绕楼梯向下快速奔跑的情节，体现出罗拉焦急的心情，制造了相当紧迫的节奏感（见图5-7）。

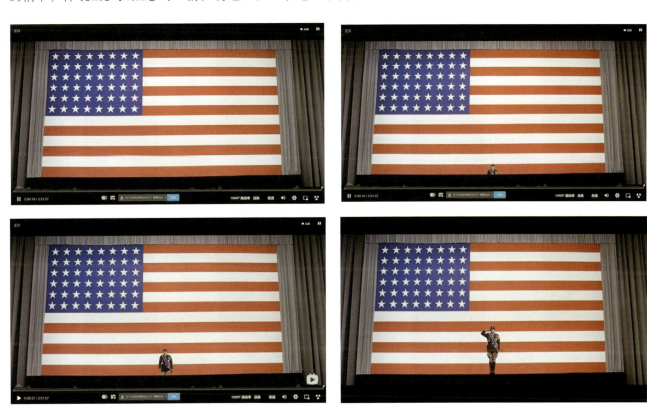

图5-6　电影《巴顿将军》中的上下调度

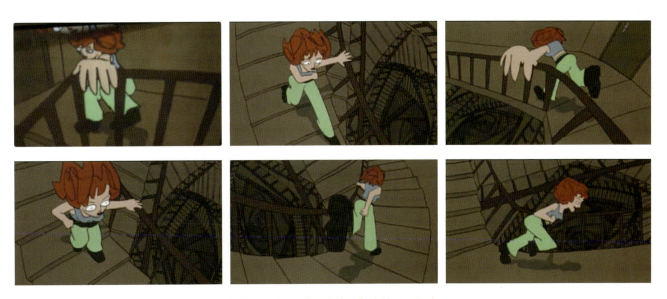

图5-7　电影《罗拉快跑》中的环形调度

动画电影《疯狂约会美丽都》中，小男孩得到奶奶送的自行车后，开心地在院子中骑行，导演在这里运用了演员围绕镜头转动的环形调度（见图5-8）。这种调度方式能够交代角色所处的环境空间，展现角色与环境以及其他人物之间的关系。

（6）不定形（无规则）调度。

不定形调度是指在摄影机前，人物的运动呈不定形状态，方向和位置的变化亦无规则可循。这种调度方式的特点是人物的位置变化和运动方向无规则可循。

（7）综合调度。

综合调度是指将上述两种以上的调度方式综合于一个镜头内或者一场戏之中的调度。这种调度综合运用了上面列举的演员调度方式，使得人物的运动富有变化，或象征、暗示某种含义。例如影片《罗拉快跑》中，罗拉为了救男友曼尼，从家中向外奔跑的镜头，采用了纵向调度和环形调度的手法。这种综合调度式的长镜头，综合了演员调度和镜头调度，使镜头语言显得更为丰富，不仅客观而真实地展现了罗拉奔跑的过程，还使得观众不自觉地把自己投入到这场营救中，和罗拉一起紧张地争取着一分一秒，也很自然地切入电影主题——罗拉的奔跑（见图5-9）。

图5-8 电影《疯狂约会美丽都》中的环形调度

图 5-9　电影《罗拉快跑》中的综合调度

第五章　场面调度

2. 镜头调度

镜头调度是指导演运用摄影机机位的变化，如推、拉、摇、移、跟、升、降等镜头运动方法，以及不同视角、不同景别的变换，获得不同角度和视距的镜头画面，展示人物关系和环境气氛的变化。镜头的调度使观众看到的电影画面形成封闭式构图或开放式构图，镜头的调度也使观众感受到画面空间的变动以及视角的变化。而镜头内部的变焦运动，也能起到引导观众的注意力的作用。此外，镜头的调度还能让观众感受到在现实生活中所无法感受到的宏观世界和微观世界，从而产生精神上的愉悦，获得审美享受。

在电影中，场面调度不仅指单个镜头内的调度，同时包括镜头组接后构成的一个完整场面的调度。各种景别有各自的叙事任务，它们经过有机组合后，将事件叙述得详简得当，而且在展现人物的情绪方面特别有效，尤其在人物间发生尖锐的矛盾冲突的时候，更能发挥其独特的叙事功能。

例如电影《天使艾米莉》中，导演就使用了大量镜头调度来展现情节（见图 5-10）。其中一个情节是艾米莉唯一的朋友"抹香鲸"跃出浴缸掉到了地上，小艾米莉看到后发出尖叫，这里导演运用了低角度镜头，从全景快速推到近景，表现了艾米莉失控的情绪，而后切入俯拍镜头，展现妈妈听到艾米莉尖叫时的反应，接着运用微仰视拍摄的推镜头，从近景推到艾米莉的特写，展现艾米莉还在尖叫，下一个镜头采用了俯视镜头，妈妈趴在地上，试图用拖把救出小金鱼"抹香鲸"，随后切俯视镜头，表现艾米莉的尖叫还在持续，冰箱下的特写镜头交代了妈妈没有救出小金鱼，接着导演运用了从左向右的摇镜头来表现艾米莉的尖叫，以区别之前

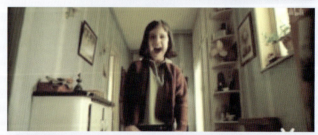
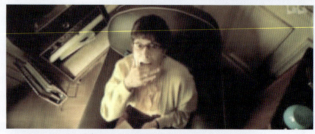
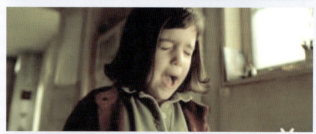
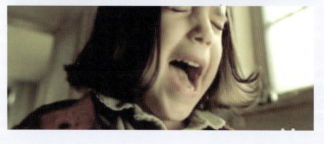

图 5-10　电影《天使艾米莉》中的镜头调度

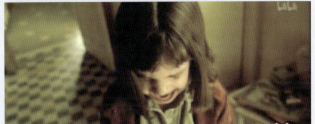

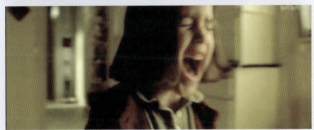
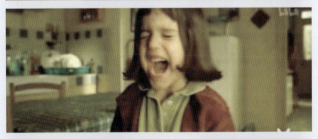

续图 5-10

的镜头，然后运用低角度拍摄的镜头，父亲用千斤顶把冰箱顶起，救出"抹香鲸"并将其放回鱼缸后，艾米莉才停止尖叫。

又如电影《让子弹飞》中，有一个情节是六子被设计害死之后，假县长和师爷受邀参加黄四郎的"鸿门宴"。这是一场三人对话的场景，采用摄影机环绕人物主体运动的镜头调度方式，营造出三人之间暗流涌动、相互博弈的氛围。但是整个过程中，这种环绕的运动镜头在两个地方停了下来，采用了固定机位拍摄，这两处均是黄四郎在谈话中提到了张麻子，然而黄四郎并不知道假县长就是张麻子，所以当黄四郎提到张麻子时气氛变得紧张起来，观众担心黄四郎识破假县长的身份，而后师爷化解了危机，摄影机又进入环绕状态。三次杀人见血的镜头穿插其中，使整体节奏张弛有度。整个场景运用摄影机动静的变化，营造出三人在酒桌上表面相谈甚欢，实则暗藏玄机的氛围（见图5-11）。

通过对场面调度在影视作品中的运用技巧的研究可以发现，首先，明确场面调度的具体运用技巧，对于充分运用多种造型表现技巧，积极恰当地进行场面调度，以及增强作品的艺术表现力，满足观众的审美需求都至关重要。其次，导演可以引导观众从不同距离、不同角度、不同视点去观察画面内容，观众能够聚焦于导演刻意营造的故事中。最后，场面调度可以通过多视点的变化，时空的极大跳动和切割来呈现丰富无比的视听信息，讲述精彩的故事，而且这不会破坏观众对整体故事的理解，反而会增强影视艺术的张力。这就是电影场面调度的独特魅力，是其他艺术门类所不具备的。因此，分析并研究场面调度在影视作品中的具体作用，能够形成完整的艺术构思，发挥场面调度的价值，获取内容与形式高度统一的画面形象。

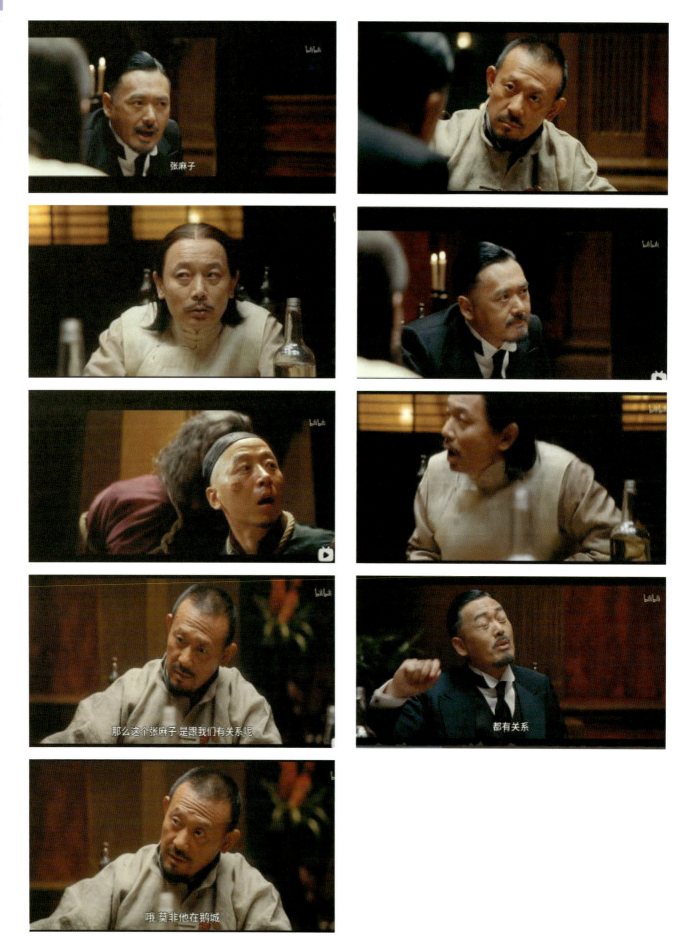

图 5-11 电影《让子弹飞》中的镜头调度

5.2 场面调度的方法

场面调度作为突出作品主题思想、进行画面造型、强调叙事表意、营造特殊意境的重要手段，适用于一切影片。在电影电视节目的创作中通常会应用如下几种场面调度的方法。

1. 纵深场面调度

纵深场面调度主要指导演在一个镜头内，通过演员或摄影机的运动进行富有变化的安排，对场景空间进行多层次的设计，结合画面内容、景别、角度、光影、色彩、构图等造型因素的变化，使画面产生纵深方向的运动感与空间感，通常用来表现角色和环境之间的互动关系。这种纵深性的场面调度又被称为镜头内部蒙太奇或长镜头。例如电影《辛德勒的名单》中，导演斯皮尔伯格精心安排的纵深场面调度是该片的一大特色。

影片开始的画面是一个全景镜头，女工程师在画面中心，士兵从远处向镜头走来，动势逐渐增强，镜头后拉，另一位士兵正在给指挥官倒水，这里采用了纵深的调度形式。导演斯皮尔伯格精心安排这样的镜头，是为了体现寒冷天气下工人们在不停地劳动，而指挥官正享受着热饮。（见图5-12）

远处走来的士兵正在和指挥官说话，这时为了平衡画面，从镜头右面又走进了一位士兵，摄影机停下来的时候士兵也站好了自己的位置。随后女工程师从远处跑来与指挥官说话。此时，画面完成了从建筑工地全貌向一群人正在讨论的场景的转变。

女工程师在士兵的包围下，向指挥官说明施工中的问题和严重程度（见图5-13）。尽管女工程师在画面中显得很小，但是因为三个原因她在画面中是最瞩目的。第一，高度。当多人交流时，高度差的出现会将视线引到不同的高度，也正是因为高度差，突出了女工程师牢牢地被守卫围在中间，其弱势也得到了体现。第二，在画面中只有她的脸是最清晰的。第三，所有的角色都在看着她。所以，当你想突出一个演员的时候，

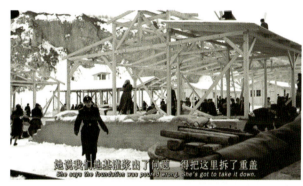
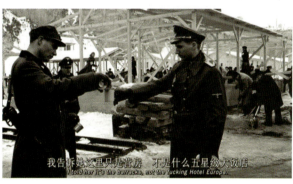

图 5-12　电影《辛德勒的名单》中的纵深场面调度 1

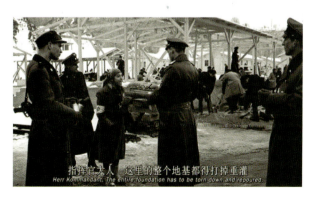

图 5-13　电影《辛德勒的名单》中的纵深场面调度 2

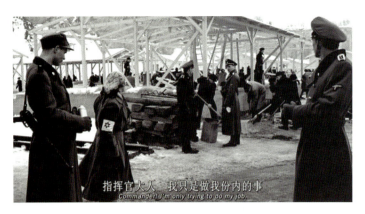

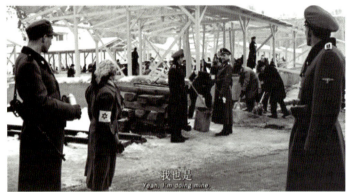

图 5-14 电影《辛德勒的名单》中的纵深场面调度 3

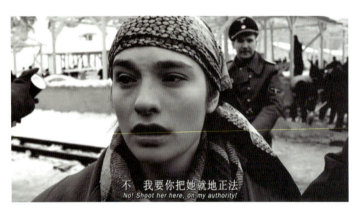

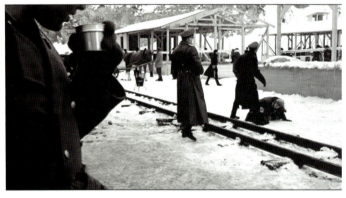

图 5-15 电影《辛德勒的名单》中的纵深场面调度 4

可以使用这个方法,让所有人都看向演员。

女工程师向右跨了一步,开始向指挥官介绍自己的身份。由于女工程师向右一步,也就给指挥官让出了活动空间,这一步是导演刻意安排的,这样画面焦点就不再是女工程师一人,而是女工程师和指挥官两人,观众关注的也不再是女工程师对建筑的警告,而转移到了两人之间的冲突上来。

接下来,指挥官和士兵先后走到远方的建筑前。在画面中,指挥官虽然变小了,但他侵入了女工程师原来的空间,让人物在纵深方向上运动能凸显他对空间的控制,能强化人物的气势(见图 5-14)。

士兵执行指挥官的命令,上前抓住女工程师,准备将其带走处死,但是指挥官要求就地解决。当士兵上前抓住女工程师的手时,镜头快速向前推进,直到长官再次提出枪毙她时才停下。镜头景别的突然变化所带来的人物情感上的转变是非常大的。摄影机通过横移和摇摄完全改变了构图和画面,当士兵抓着女工程师走过铁轨时,指挥官从右走向左,两人的交叉位移使得画面的运动感更加强烈。演员和摄影机角度的变化让画面中有大量的可控运动,在一个镜头中呈现多角度、多画面的变化是该片的一大亮点。(见图 5-15)

2. 重复性场面调度

重复性场面调度是指在一部影片中,相似的演员调度和镜头调度重复出现,它是一种暗示、一种强调,会引发观众的联想,在比较之中,领会其中内在的联系,从而达到塑造人物、点明主题的效果。例如电影《集结号》中,谷子地接到任务后,率领兄弟们上战场前有一个过桥的镜头,谷子地看到部队后,有一个回首的动作,这个动作是为了检查是否有人掉队。而在影片的结尾,战争结束几十年后,谷子地终于给牺牲的兄弟们正名了,此时,之前回首的镜头再次重复,此时谷子地看着的不是后面的队伍,而是银幕前的观众。

姜文执导的影片《让子弹飞》中,葛优和姜文饰演的真假县长抱着死去的县长夫人痛哭的一个情节,也

采用了重复性场面调度。剧中葛优扮演的真县长和姜文扮演的假县长说着同样的台词，做着相同的动作，只是景别与光影明暗不同，极具戏剧性（见图5-16）。

3. 对比场面调度

对比场面调度是指在关键的场景镜头衔接之间，在演员调度、镜头调度、空间调度等各个元素的处理上，运用动与静、快与慢、明与暗等多种对比手段，使场景之间产生强烈的对比，从而产生丰富多彩的艺术效果和独具内涵的主题意义。例如，电影《这里的黎明静悄悄》的主体故事发生在战争年代，记录了一个个年轻生命的牺牲，因此采用了黑白色调，带有哀悼的意味（见图5-17）。在故事的进程中，有时会穿插女兵们战前的快乐生活，以及革命胜利后人们的欢呼，这些段落却使用了彩色。色彩上的对比使观众感受到了电影呈现的不同氛围，从而升华了主题。

4. 象征场面调度

象征场面调度的重心在于某种寓意的传达，导演通过对场景空间细节的安排，演员及摄影机运动的布置，引导观众思考画面之外想要表达的思想或主题。影片《雾中风景》的结尾，姐姐终于带着弟弟越过边境，浓雾渐渐散开，远处雾中的大树渐渐清晰，姐弟俩跑到树下拥抱着大树。此时镜头慢慢拉远，树与人在景框内合为一体。这一场面象征着"回归"这一主题。（见图5-18）

图5-16 影片《让子弹飞》中的重复性场面调度

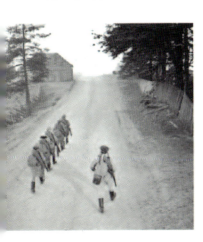
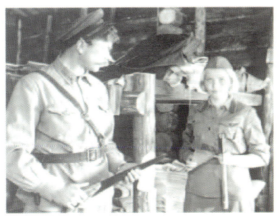

图5-17 影片《这里的黎明静悄悄》中的对比场面调度

5.3 场面调度的作用

影视艺术的场面调度虽然源于戏剧艺术,但是又有所不同。具有舞台性质的戏剧艺术受表演空间的限制,其视听设计是针对舞台线另一侧的观众席而设定的,是根据观众的视点和观赏需要来安排的。而电影与电视艺术的场面调度没有此局限,显现出更大的灵活性和包容性。

场面调度作为突出作品主题思想、进行画面造型、强调叙事表意、创造特殊意境的重要手段,在影视作品中,或是表现影视作品的主题内容,或是表现影视作品的形式主体,起着表达人物形象的情感、烘托影视作品的气氛以及更好地表现影视作品的主题的作用。

1. 增强影视画面的艺术表现力

影视艺术具有戏剧艺术不可比拟的时空性,它可以通过多视点的变化、时空的极大跳动和切割来呈现丰富无比的视听信息,讲述精彩的故事,而且这不会破坏观众对整体故事的理解,反而会增强影视艺术的张力。场面调度能增强影视画面的艺术表现力,有助于导演对场景节奏的把握,形成画面的节奏变化,打造出一种独特的视觉效果。例如影片《冬阴功》中,楼梯打斗一幕堪称经典,从男主角进入大门开始,镜头随着人物运动,将人物打斗、上下楼梯、进入各个房间的行动有机衔接起来,使观众产生身临其境的感觉,在流畅的运动镜头中感受泰拳的凌厉和场景空间的复杂华丽。

2. 渲染环境气氛

渲染环境气氛是创造特定的情景和艺术效果的重要手段。通过场面调度,运用多种造型技巧组织画面形象,合理调配画面中的各个要素,常常能够

图 5-18 影片《雾中风景》中的象征场面调度

渲染出喜或悲的场景气氛，引发观众的感动与感慨。例如，黑泽明的《用心棒》中，主人公出现在小镇时，镜头总将他置于多人的目光注视下，这种点与面的对比式构图，强调了他孤胆英雄的形象。与此同时，导演还多次利用运动和静止镜头之间的关系表达了主人公所处的境遇，渲染了小镇的邪恶气氛。（见图 5-19）

3. 刻画人物性格，展示人物的内心活动

场面调度有助于刻画人物性格，导演可以通过演员的表演和镜头的运用，来处理场面调度。演员的言谈举止可以反映人物性格，镜头的景别和角度的变化也可以表现人物的性格。演员的表演、走位、行动的力度和方式能直接反映人物的内心世界，镜头的调度同样也能简洁地反映人物的心理变化。

例如电影《这个杀手不太冷》中，反派出场时采用近景拍摄，用特写镜头交代了他手里的药盒，待反派吃完药后，取俯视角度拍摄出人物的一种癫狂状态，也为接下来的杀戮情节做铺垫。导演通过演员的表演以及镜头景别和角度的变化，把反派人物的性格以及内心活动刻画得淋漓尽致。（见图 5-20）

图 5-19　影片《用心棒》

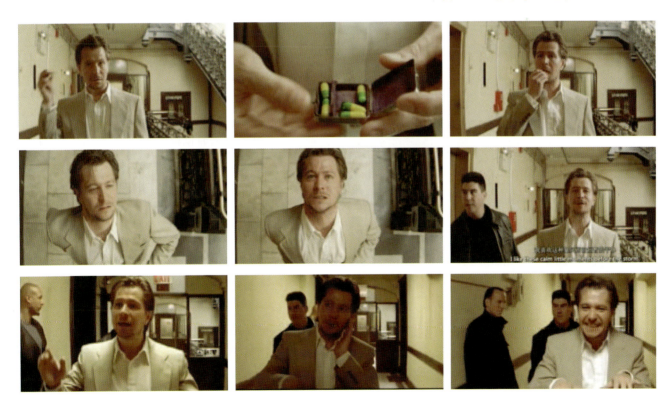

图 5-20　影片《这个杀手不太冷》

4. 制造有特殊意义的效果

通过场面调度，可以从多方位、多层面去表现事物的发生和发展，产生特定的意义，场面调度是非常重要的传达影视作品中蕴含的哲理和寓意的手段。例如，电影《霸王别姬》中的一场戏通过独特的镜子意象制造了多重寓意。袁四爷向程蝶衣表白时，身后的镜子里呈现的还是保留着虞姬扮相的程蝶衣（见图5-21）。这样的安排暗示了袁四爷真正表白的对象是舞台上的虞姬——一个程蝶衣饰演的虚幻的形象，而不是程蝶衣本人，为之后两人的情感变化和结局埋下了伏笔。

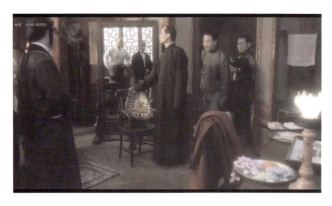

图 5-21　影片《霸王别姬》

影片《罗拉快跑》在表现罗拉奔跑的时候，采用的都是快速跟、移镜头，于是我们看到红色头发的罗拉，为了爱情，在钢筋水泥的城市中、在纷乱的街道上奋力奔跑的样子。她的红色头发逆风飞扬，她目光坚定地一直跑，她跑过桥洞，跑过隧道，镜头跟着罗拉一起跑，观众的心也跟着罗拉一起激烈跳动。罗拉多次在桥洞和隧道中奔跑，很多镜头的前景是水泥柱子，景深处是罗拉，这样的镜头处理是为了表现富有生命力的罗拉在冰冷无生命的钢筋水泥中奔跑，这种有生命和无生命的对比显得意味深长。在罗拉奔跑的过程中，我们能感觉到有些镜头是不稳的、晃动着的，这样的镜头是从罗拉的主观视觉来表现其奔跑时的视角和感受，使观众更为真切地体会到罗拉奋不顾身的奔跑。（见图5-22）

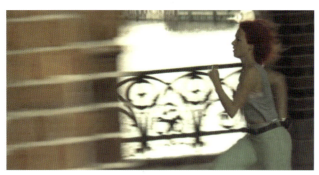

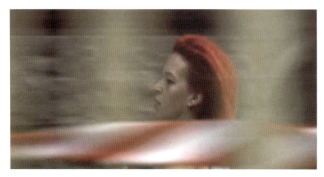
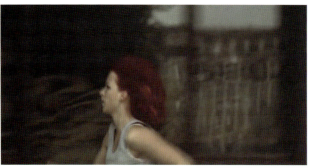

图 5-22　影片《罗拉快跑》

5.4　蒙太奇的运用

5.4.1　蒙太奇的概念

蒙太奇源自法文 montage 的音译，原意是建筑学上的"构成、装配、安装"，后来借用到电影之中成为电影用语，有剪辑、组合的意思。它是电

影导演的重要表现方法之一。简言之，蒙太奇就是把分切的镜头组接起来的手段，也就是说，将整部影片分切成多个镜头拍摄，然后再将各个镜头通过一定的方式（如生活逻辑、推理顺序、作者的观点倾向及美学原则等）组合起来。

蒙太奇既是电影反映现实生活的艺术方法，也是电影的基本结构手段、叙述方式和镜头组合的艺术技巧。它是在电影创作中根据表达意义的需要、情节的发展、观众注意力和关心程度，把全片内容分解成不同的段落、场面和镜头，分别进行拍摄，然后根据原定的创作构思，运用艺术技巧将这些镜头、场面、段落和声音进行合乎逻辑、富有节奏的重新组合，不受时空、空间的限制。

蒙太奇还是影视特有的思维方式，也称蒙太奇思维。它是电影电视所具有的时空高度自由的形象化思维方式，贯穿于从构思到制作的整个创作过程。

早期的蒙太奇理论代表人物有苏联的爱森斯坦与美国"电影之父"格里菲斯。爱森斯坦创立了非连贯性剪辑，强调两个镜头的结合并不是简单的一加一，而是一个新的创造，强调镜头之间的冲突性和隐喻性；格里菲斯强调影视摄制要产生特写及其他景别，有意识地采用分镜头，多视点、多空间地表现动作对象，达到"不是实在地描绘整个动作，却使观众看到全部动作的感觉"。

5.4.2 蒙太奇的功能

蒙太奇实际上就是以镜头为词句在银幕上写文章，即以单个镜头组成章节、段落、句子，将它们一个个按照逻辑顺序连接起来。蒙太奇手段，也就是导演的"语法"。自然，单一镜头的组接必然出现另一种新的意义（见图 5-23）。蒙太奇的功能如下：

（1）通过镜头、场面、段落的分切与组接，对素材进行选择和取舍，以使表现内容主次分明，达到高度的概括和集中。

（2）引导观众的注意力，激发观众的联想。每个镜头虽然只表现一定的内容，但组接一定顺序的镜头，能够规范和引导观众的情绪和心理，启迪观众思考。

（3）创造独特的影视时间和空间。每个镜头都是对现实时空的记录，经过剪辑，实现对时空的再造，形成独特的影视时空。

5.4.3 蒙太奇的分类

1. 叙事蒙太奇

叙事蒙太奇是影视片中最常用的一种叙事方法，它以交代情节、展示事件为主旨，按照情节发展的时间流程、因果关系来分切组合镜头、场面和段落，从而引导观众理解剧情。这种蒙太奇使作品脉络清楚、逻辑连贯、通俗易懂。它将许多镜头按照时间或者逻辑顺序组接在一起，构成一个完整的剧情。其中镜头本身包

图 5-23 单一镜头的组接出现新的意义

含着一定的叙事性内容，可以推动剧情的发展。叙事蒙太奇的功能主要就是叙述故事、展示剧情。

2. 平行蒙太奇

平行蒙太奇是在故事情节的发展过程中，将同一时间段内、不同空间中展开的两条或两条以上情节线索组接在一起，互相呼应、联系，彼此起着促进作用。

平行蒙太奇的作用是多方面的：可以删除不必要的过程，以便集中篇幅强调影片的重点内容；也可以通过几条线索的平行表现，相互烘托，形成彼此呼应的艺术效果；还能通过时空的灵活转换，使影片结构多样化。例如电影《罗拉快跑》中，罗拉为了救男友曼尼而想到去向父亲借钱，在罗拉奔跑着去找父亲的时候，父亲正在银行，和他的情人在一起，情人正在逼罗拉的父亲离婚，在这一个段落中，对两个相同时间、不同空间发生的情节进行平行叙述，如图 5-24 所示。

3. 交叉蒙太奇

交叉蒙太奇是由平行蒙太奇发展而来的。平行蒙太奇注重剧情和事件的内在关联性，段落持续时间长，表达的两条或多条情节线往往独立成篇。交叉蒙太奇是将同一时间、不同空间发生的具有因果关系的情节线，交叉组接成相连的镜头。影片通过迅速、频繁的交替叙事，能够造成紧张的气氛和强烈的节奏感。埃德温·鲍特在其执导的《一个美国消防员的生活》中，第一次运用交叉剪辑的手法，通过两个彼此无关的镜头（一个镜头是消防员驾着马车冲向火场，另一个镜头是屋外的火灾现场），将观众带到了紧张、危急的火灾现场。

电影《一个国家的诞生》中的"最后一分钟营救"是最具代表性的交叉蒙太奇。一面是卡梅伦全家的拼死抵抗，一面是三K党的马队疾驰救援，在一系列的交替画面中，观众体会到情绪上的压迫感，最后，卡梅伦一家得救，黑人士兵解除武装（见图 5-25）。"最后一分钟营救"是好莱坞类型片屡试不爽的制胜法宝，导演习惯运用这种手法把剧情推向高潮。

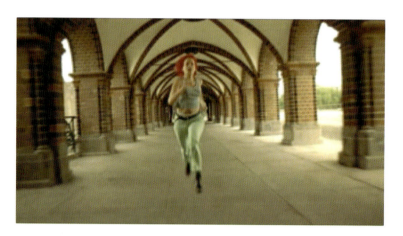
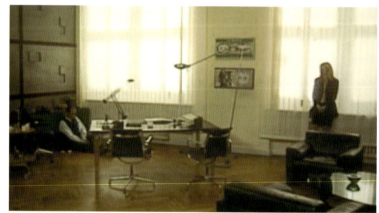

图 5-24 电影《罗拉快跑》中的平行蒙太奇

图 5-25 电影《一个国家的诞生》中的交叉蒙太奇

4. 隐喻蒙太奇

隐喻蒙太奇是通过镜头或场面的对列进行类比，含蓄而形象地表达作品的某种寓意。这种手法往往将不同事物之间某种相似的特征凸现出来，以引起观众的联想。例如苏联电影理论家兼导演谢尔盖·爱森斯坦拍摄的电影《罢工》，用六个章节展示了一场罢工的始末，在最后的几个画面里，将屠宰场中的牛的镜头与军队大规模枪杀游行群众的场面交织在一起，产生了"人在屠宰场"的隐喻，如图5-26所示。

5. 对比蒙太奇

对比蒙太奇也称对比式组接，它通过镜头之间在内容、形式上的反差造成强烈的对比，产生相互强调、相互冲突的作用，从而表达作品的某种寓意或强化所表现的内容、情感和思想。

对比蒙太奇包括画面内容的对比，如新与旧、强与弱、大与小的对比；画面造型的对比，如景别的大小、角度的俯仰、光线的明暗、色彩的冷暖的对比；声画的对比，如轻松的画面配沉重的音乐；内在节奏的对比，如节奏的动静对比等。例如电影《泰坦尼克号》中轮船沉没的时候，有些人在慌张地奔跑求生，有些人安然地等待死亡，这一段落就采用了对比蒙太奇，表现了在生与死之间，不同的人做出了不同的选择，如图5-27所示。

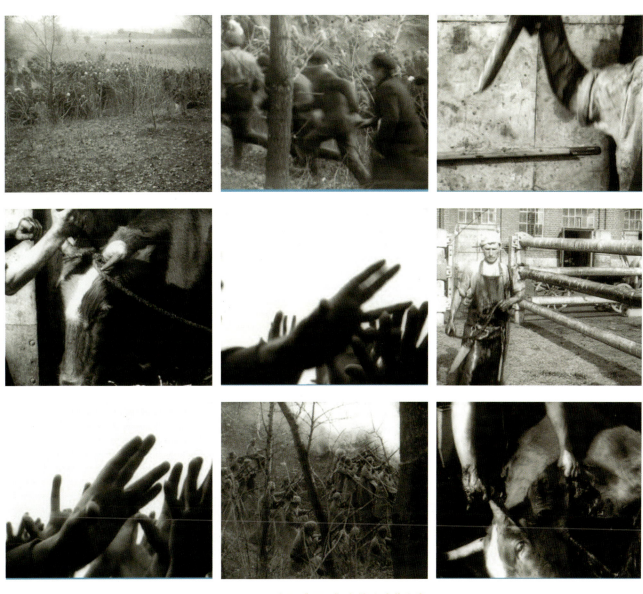

图 5-26　电影《罢工》中的隐喻蒙太奇

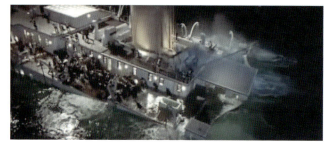

图 5-27　电影《泰坦尼克号》中的对比蒙太奇

6. 表现蒙太奇

表现蒙太奇是以加强艺术表现力和情绪感染力为主要目的的一种蒙太奇类型。它以镜头的对列为基础，通过前后镜头在形式上或内容上的相互对照、冲撞，从而产生一种单一镜头本身不具有的、更为丰富的含义，并借此表达感情、情绪、心理或思想，给观众留下深刻的印象。

在电影《罗拉快跑》中，罗拉中枪时镜头从罗拉的脸部推到罗拉的眼睛特写，此时影片的色调逐渐变成红色，场景切到了曼尼和罗拉躺在床上对话，这里的剪接用了表现蒙太奇的手法，血一样的红色画面隐喻着罗拉逐渐死去。对话结束后，再次使用红色画面，将镜头转换到现实中的情景，镜头从罗拉睁着双眼的特写不断拉远到近景，传递着罗拉不甘心就此死去，想要重来的想法，然后镜头切到天上装现金的袋子，再切到飞在空中的电话听筒，这三个镜头不停地切换，速度越来越快，最后画面拉回到罗拉房间里的情景，表明时间倒流完成，罗拉开始了第三次的奔跑。（见图 5-28）

7. 重复蒙太奇

重复蒙太奇是指让代表一定寓意或表达一定内容的镜头或段落，在一个叙事结构中，反复出现，以加深印象，或起到强调作用。例如，在影片《肖申克的救赎》中，瑞德的三次假释场景就运用了重复蒙太奇的表现手法，瑞德前两次申请假释和第三次申请假释

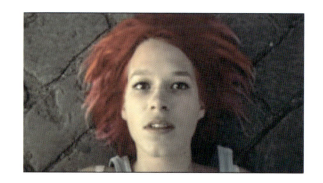

图 5-28　电影《罗拉快跑》中的表现蒙太奇

续图 5-28

时，回答审查员问题时的表情、动作、语言都不相同，形成了鲜明的对比。前两次他几乎是重复地、机械地表明自己已经洗心革面，不会危害社会等，第三次问询时，他没有像前两次一样急切地剖白自己，而是坦然又淡然地表达了内心真实的想法，他也因真诚的忏悔而被假释。（见图 5-29）

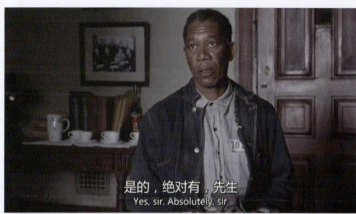
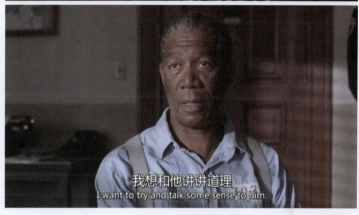

图 5-29　电影《肖申克的救赎》中的重复蒙太奇

第六章
声 音

6.1 人声

6.1.1 人声的分类

人声是指电影中的人物发出的声音，也称为"语言"。人声是电影中的声音三要素之一，也是电影塑造角色形象的主要方式。一般来说，电影中的人声造型与设计，主要以对白、旁白、独白等几种形式出现。

1. 对白

在电影中所有说出的台词都叫对白，亦称"台词"，是电影艺术的主要表现手段之一。

2. 旁白

旁白是指以画外音的形式出现的人物语言。电影中的旁白主要有两种情况：①第一人称的自述；②第三人称的介绍、议论、评说等。

3. 独白

独白通常是剧中人物在独自一人时的所思所语。多用来揭示人物的内心世界，展现人物的思想性格。

6.1.2 人声在电影中的作用

1. 展现电影的故事进程

在展现电影的故事进程这一点上，不应仅理解为说明故事发生的时代背景之类的内容，它的实质是用几句话交代需要大量影像画面才能表现的内容。

例如，在电影《一代宗师》（见图6-1）中，宫二的饰演者章子怡有这样的台词："叶先生，说句真心话，我心里有过你。我把这话告诉你也没什么，喜欢人不犯法。可我也只能到喜欢为止了。"在影片中，宫、叶二人的情感是压抑且隐晦的，面对家庭、武林、时代的矛盾，两个人的情感显得无足轻重。但是二人多次"以武会友"，彼此惺惺相惜，却将这份情愫不断放大，进而为电影笼罩上一层温柔又遗憾的色彩。在推进电影的故事情节这一方面，人声起着十分重要的作用，它能够营造特定的电影氛围，并且结合特定的时代背景，展现一定历史阶段的风貌。

2. 塑造鲜明的人物形象

当人声作为一种交流手段时，台词表演是将文字语言影像化的直接手段，每个人的音色、音域、音量，以及速度和节奏的不同构成了"声纹"，这是和指纹一样独一无二的个体特征，如同语言一样，是个人行为特征的重要方面，对于影片呈现个体行为、品格、品性具有重要意义。而当将不同的人声作为音响效果处理的时候，人群的嘈杂声息、含混交谈的背景声等，都适合用于在影像空间里呈现真实的人物特征。

例如影片《沉默的羔羊》（见图6-2）中，变态医生汉尼拔镇静低沉、略带沙哑的嗓音具有很强的侵略

性，仿佛每一个音节都强行渗入听者心底最隐秘的角落，令人不寒而栗，声音成了这个成功的人物形象的特征之一。

3. 表现角色的心境和情感

张艺谋执导的影片《我的父亲母亲》（见图6-3）中，运用了大量的旁白来讲述招娣和先生的爱情故事。影片中旁白的使用不仅可以使观众更加明了故事线索，向观众传递更丰富的信息，表达特定的情感，从而启发观众对影片进行深层次的思考，而且对于影片的叙事表达也具有一定的衔接作用，就如同影片中用字幕交待剧情一样。

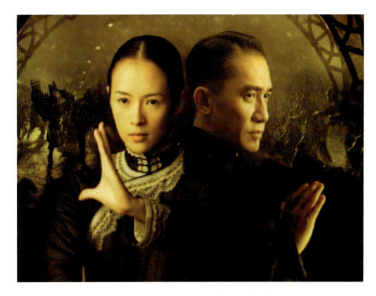

图6-1　影片《一代宗师》中的画面

6.2　音乐

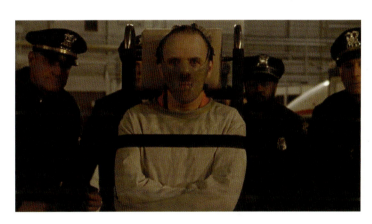

图6-2　影片《沉默的羔羊》中的画面

6.2.1　音乐的分类

电影中的音乐可以来自画内，也可以来自画外，都对剧情的发展、感情的渲染起作用。根据音乐在影片中的出现方式，可以将电影音乐划分为画内音乐和画外音乐。

1. 画内音乐

画内音乐又称为客观音乐，是指音源来自画面内，如剧中人物在唱歌、拉琴或者画面中的收音机、录音机播放音乐等。有声源的画内音乐，可以帮助主人公传达感情，也可以帮助观众理解电影表达的思想和主题。它的基本作用就是使电影的故事环境显得更加真实可信。国内影片《黄土地》（见图6-4）中大部分的音乐都是画内音乐，观众听到的音乐都是随着情节的发展而出现的，如热闹的结婚场面中农民鼓手用唢呐和打击乐器奏出的喜庆的曲调，翠巧及其父亲唱的原生态

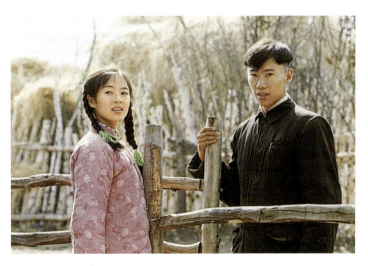

图6-3　影片《我的父亲母亲》中的画面

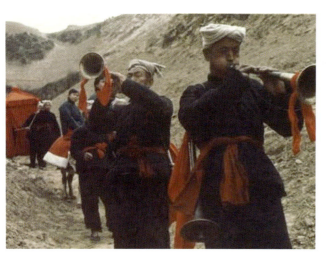

图 6-4　影片《黄土地》中的画面

的"信天游",等等。

2. 画外音乐

画外音乐又称为主观音乐,画外音乐与画内音乐相反,它不是来自剧中,而是导演根据剧情的需要所加入的,画面并没有提供出现音乐的根据,观众看不到声音的来源。影片《我的父亲母亲》中父亲葬礼的那场戏,乡亲们和父亲教过的学生从四面八方赶来,沿着母亲当年走过的路一路前行,没有乐队,没有哭声,配乐家三宝在此用一支竹笛在高音区缓慢而孤单地吹奏着主题音乐,一种回忆式的旋律带领着观众追忆过去。

6.2.2　音乐在电影中的作用

1. 渲染

电影中的故事发生于剧本所限定的时空内,特定的时间和空间就应该表现出特定的氛围。一般来讲,视觉气氛的营造由道具、服装等来完成,而听觉气氛的渲染,则由电影音乐来完成。音乐能为影片的局部或整体创造一种特定的气氛基调,包括时间和空间的特征,从而深化视觉效果,增强画面的感染力。这种音乐不是简单重复画面的内容,而是细致入微地为影片营造一种背景氛围。电影音乐的渲染作用基本上可以概括为渲染环境气氛、渲染时代气氛、渲染地方色彩等几个方面。

(1)渲染环境气氛。

这里的环境指的是影片整个大环境的基调以及影片某个场景的特定环境。例如影片《秋天的童话》(见图 6-5)讲述了一对男女在美国西部发生的缠绵、幽怨的爱情故事,影片的基调宏大、悠远,多使用与之相匹配的交响乐来渲染气氛。片中有个场景,男女主人公纵马扬鞭,在落满金黄色落叶的牧场上尽情奔驰,此时的配乐使用了舒缓的弦乐独奏,使人沉浸在秋日的美景以及男女主人公细腻、缠绵的爱情中。

(2)渲染时代气氛。

每一个时代都有其特殊的乐曲或歌曲,从内容、曲调、演唱和演奏方式上都可以较容易地识别。当电影音乐有渲染时代气氛的需要时,就可以根据影片中的时代背景,选取当时特有的乐曲或歌曲。在影片《活着》(见图 6-6)中,福贵与家珍在街道上走着,街道两旁都是毛主席画像和革命标语,街道上的大喇叭放着"文化大革命"时期流行的歌曲《大海航行靠舵手》,真实地反映了那个时代特有的气氛,使人一下就明白这是在"文革"时期。

(3)渲染地方色彩。

电影音乐可以根据影片发生的地点,选取具有当地特色的音乐或歌曲,成功营造出一种地方色彩。电影《茶馆》运用了具有特色的北京曲艺作为配乐,影片《被告山杠爷》中采用了四川方言演唱的四川民歌。这样一来,即使影片没有明确表明故事发生的地点,观众们也可以清楚地知道故事发生在哪里。还有影片《老井》,其配乐采用了黄土高原特有的音乐——信天游,于是观众一开始就明白了影片的故事发生在缺水的陕北。

2. 造型

音乐所表现的感情不仅在基本性质上有彼此相近的类型化的特点,而且同时具有各自不同的特点,即个性化的情感,比如不同人物的欢乐和痛苦,它们在音乐中的表现必然要带有不同的个性,这一点在电影音乐

中尤为重要。一部电影中的主要角色总是具有各自鲜明的个性特征、情感变化，只用电影画面是无法很好地体现人物的个性和情感的，此时，音乐的造型性就发挥了突出的作用，它可以准确地刻画人物，成为某一人物的代表符号。我们在观看一些电影时，听到某种乐器的演奏，或某一段音乐，就会意识到某一人物出场了。

一些影片中，导演往往运用音乐的造型作用，为电影中的人物量身打造一个音乐主题，这就使人物形象更加丰满、立体，使观众感到这是一个有血有肉的、真实的人物，这就增强了影片的表现力。例如在迪斯尼的第一部动画长片《白雪公主和七个小矮人》（见图6-7）中，属于白雪公主的背景音乐是用木管乐器和竖琴演奏的旋律，每当白雪公主出现的时候，音乐都会响起，木管乐器明亮、活泼的音色和竖琴那温柔、恬淡的音色将白雪公主这样一个活泼、善良的少女的形象深深地印在了观众的心上；当白雪公主的继母皇后出现时，配乐采用了低音提琴、低音鼓、大管等低音乐器，让人有不寒而栗的感觉，很好地刻画了皇后的狡诈、狠毒；当七个小矮人出现时，响起的多是明亮、清脆的打击乐和铜管乐器的声音，仿佛将小矮人们的热情、活力带到了观众中间。

3. 抒情

音乐是听觉的艺术，它区别于其他艺术类型的最大特征是它具有高度的抽象概括能力。虽然它所表达的内容不像视觉艺术——诸如绘画、摄影、电影画面等那样具体明确，然而在对人物的情绪和情感的概括和表达上，音乐是其他艺术所无法比肩的。关于音乐和情感二者之间的关系，我国著名音乐理论家于润洋教授在一篇讨论音乐美学中的自律论问题的文章中曾经做过说明："在声音和人类情感之间存在着极大的形式上的差别性。前者是一种物理现象，后者则是一种心理现象。但是，音响结构之所以能够表达特定的情感，其根本原因在于这二者之间存在着一个极其重要的相似点。那就是这二者都是在时间

图6-5　影片《秋天的童话》中的画面

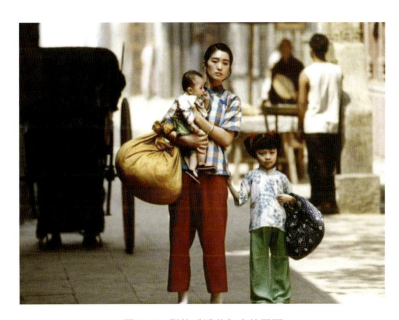

图6-6　影片《活着》中的画面

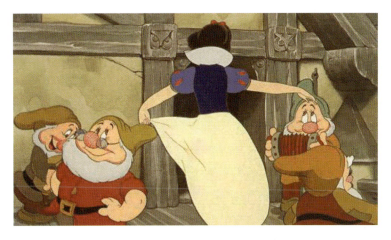

图6-7　动画片《白雪公主和七个小矮人》中的画面

中展示和发展，在速度、力度、色调上具有丰富变化的、极富于动力性的过程。这个极其重要的相似点正是二者之间能够沟通的桥梁。"

音乐的最大长处就是可以高度地概括人的内心情感变化与体验，贝多芬的《命运交响曲》就表现了他对命运不公的愤慨，以及对命运发出的挑战；我国民间音乐家阿炳的二胡曲《二泉映月》就表现了他失明后对月色下的"天下第二泉"美景的回忆，以及对黑暗的旧社会的控诉。这两首世界名曲都很好地传达了作曲者内心的情感。同样，电影音乐也擅长勾勒人物的内心世界，表达荧幕上无法直观体现的人物内心情感。电影运用音乐的主要目的，是借助音乐加强影片的感情色彩，从而促成整部影片与观众情感的契合。起到这种作用的音乐，在影片中的表现形式有很多：可以是画内音乐，也可以是画外音乐；可以是乐曲，也可以是歌曲。电影《无间道》（见图 6-8）中，卧底警察陈永仁牺牲时响起的配乐《再见，警察》，女声那干净、轻盈的哼唱仿佛一首挽歌，将刘建明的悔恨、遗憾、惋惜描绘得入木三分，让观众也被带入了哀伤的情感中。

4. 深化主题

每一部电影都有自己所要表达的主题思想。例如影片《美国丽人》（见图 6-9）讲述了一个美国中年男人在家庭失和、工作不顺的巨大压力下恋上自己女儿的同学的故事，揭示了美国中产阶级迷惘、失落、无奈的生活情况。

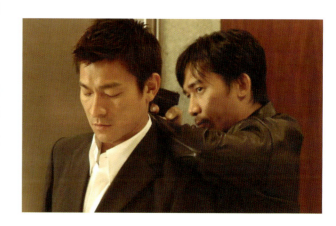

图 6-8　影片《无间道》中的画面

参与电影制作的每一个元素——如编剧、导演、美工、道具、表演等，都为突出电影的主题起着自己的积极作用。而电影音乐在深化电影主题方面，同样有着自己独特而又有效的作用。

采用主题曲的形式来表达影片主题的方法由来已久，西方在出现有声电影后就逐渐开始了电影主题曲的创作，涌现了一批脍炙人口的优秀作品，例如《绿野仙踪》（见图 6-10）的主题曲《Over the rainbow》，就很好地展现了影片中主人公们的纯真，并勾勒出未来的美好愿景。这些主题曲与电影的主题紧密地结合在一起，起到了深化电影主题的作用。

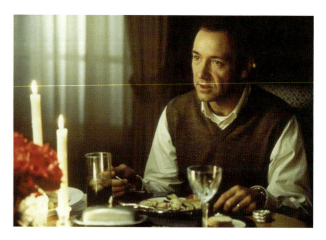

图 6-9　影片《美国丽人》中的画面

除了电影主题曲，电影的配乐同样可以起到深化影片主题思想的作用，并且其在电影中被采用的次数比主题曲要多，这种配乐就是主题音乐。它是全片音乐发展的基础，在影片的最高潮、最重要的故事段落中，总能听到主题音乐。例如影片《开国大典》中，多次采用《义勇军进行曲》的变奏作为主题音乐，在中国共产党领导的中国人民解放军取得最后胜利时，在党和国家领导人为人民英雄纪念碑奠基时，在毛主席在天安门城楼上宣布中华人民共和国成立时，主题音乐都有出现，它表达的情感或激昂，或肃穆，或辉煌，

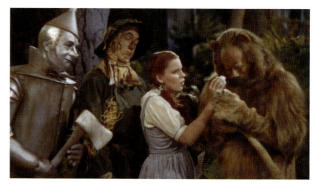

图 6-10　影片《绿野仙踪》中的画面

但都与影片的情节和主题紧密结合。开国大典的全过程已经在电影画面上表现得非常清楚了,但是开国大典对中国、对世界的重要意义,很难从画面上体现,于是电影那恢宏的主题音乐就承担起了这一重任,它体现了中华民族的豪迈气魄,对深化影片主题思想起到的作用是十分明显的。

6.3 音响

6.3.1 音响的种类

在实际应用时,通常把音响分为以下几类。

1. 动作音响

动作音响即由人或动物行动所产生的声音,如人的走路声、开门关门声、打斗声,动物的奔跑声等。动画影片中的动作音效非常丰富,而且往往不是写实的声音,带有夸张因素。

2. 自然音响

自然音响是指自然界中非人的行为动作所发出的声音,如山崩海啸风雨雷电、鸟叫虫鸣等。

3. 特殊音响

特殊音响指人为制造出来的非自然音响或对自然声进行变形处理后的音响。这类音响在影片中能够增加生活气息,烘托气氛,扩大视野,增加画面的深度和广度。

4. 背景音响

背景音响亦称群众杂音,如集市上的叫卖声、运动场上观众的呼喊声、战场上的呐喊声等。

5. 机械音响

机械音响是指机械设备运转所发出的声音,如汽车、轮船、飞机的行驶声,工厂机器的轰鸣声,电话的铃声,钟表的滴答声等。

6. 军事音响

军事音响又称为"战争音响",是指与战争有关的装备所发出的声音,如枪炮、坦克的声音,炸弹或地雷被引爆时的爆炸声及子弹的呼啸声等。

6.3.2 音响在电影中的作用

1. 再现"真实"时空

电影的一个特点就是,它可以最大限度地突破时间与空间的限制:它可以回忆过去,也可展现未来,更加可以讲述现在;它可以表现千里之外的国度,也可以立足于现实生活环境,更加可以去探索人类未到达过的领域。但是我们必须承认,无论电影表现的是何时何地,它都是一种虚拟的时空。就算纪录片记录的是真实的影像,对于我们看电影的时间和空间来说,它也是过去式,是导演通过摄影机记录下来的,或多或少都

会夹杂导演的个人观念,是一种经过人为修饰的时空。然而,这个时空能给观众带来很强的真实感,究其原因,音响功不可没。

音响充分利用了观众的想象力,让观众在看电影的过程中,自觉调动记忆储备,根据长时间的生活经验,对银幕上投射的三维画面进行再加工,最终在心理上形成一种空间的真实感。环境音响塑造时空真实感的功能尤为明显。影片《霸王别姬》(见图6-11)的开头,用长镜头再现了1924年北京城的热闹景象:妓女艳红带着儿子小豆子穿过大街,一边走一边看,画面中传来了单弦的唱声、嘈杂的叫卖声、抖空竹的"嗡嗡"声、鞭炮的"砰砰"声、买卖物件的碰撞声……这一系列复杂的环境音响塑造了一个真实的北京集市,观众即使没有去过北京城,也能身临其境地感受到早期戏剧"下九流"的处境。环境音响塑造的这种具有真实性的时空能够鲜明地体现出民族特色和时代气息,从而勾起观众的回忆,激起观众的共鸣,对影像而言有画龙点睛的作用。

2. 塑造人物形象

音响在电影中不仅具有再现周围环境的功能,还有一定程度的造型作用,即音响能够配合人物动作,表现人物复杂的内心世界,刻画人物性格,从而塑造一个丰满的人物形象。

例如《致我们终将逝去的青春》这部电影(见图6-12)展示了大学时代的美好时光,其中一个人物在片中戏份很少,却给观众留下了深刻的印象,她就是宿舍里面热爱打篮球、不喜欢穿裙子、大大咧咧的"假小子"小北。小北虽然看起来弱不禁风,但瘦小的身子总能迸发出巨大的力量——她会猛地推开门,冲进宿舍,把篮球一扔,拿着毛巾擦拭头上的汗水,一点柔弱的感觉都没有。剧中对她的性格表现得最明显的,不外乎于她去小卖部买东西被误认为是小偷时她愤怒的举动。她冲进小卖部,疯狂地砸着小卖部的货架,把货物推倒,把人赶出去,最后,她用尽全身力量轮起一把木椅,把小卖部的大玻璃窗砸得粉碎。玻璃

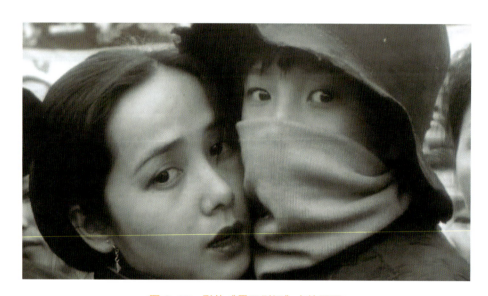

图6-11 影片《霸王别姬》中的画面

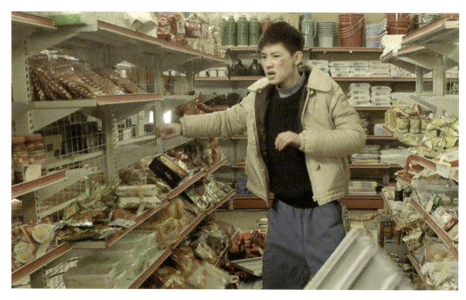

图6-12 影片《致我们终将逝去的青春》中的画面

破碎的声音非常清脆，导演更是用了夸张的方式把这个音响的声音扩大，以凸显小北倔强的性格特征。

3. 推动情节发展

电影叙事研究的不仅仅是电影讲什么样的故事，更是如何将一个普通的故事讲得形象生动，如何让一个普通的故事拥有引人入胜的魅力。在追求叙事效果上，音响发挥的作用是画面所不能企及的。音响在一定程度上对画面进行补充，通过声画结合的方式向观众展示事件，但它又不是简单地复制环境音响，而是有选择性地参与电影叙事，为即将出现的事件埋下伏笔，从而推动电影情节的发展。

例如，《海上钢琴师》（见图6-13）的经典桥段就是斗琴的那一段，除了美妙的钢琴声外，在这一段里，充斥着各种细微的音响。杰利伴随着人们窸窸窣窣的讨论声走进大厅，他骄傲的步伐踩踏着地板发出的声响似乎就是在向1900发出挑战。杰利内心怀着对1900的鄙夷，点烟、放置烟头，直至他弹完钢琴后将烟头扔进酒杯，这一系列的音响都表现了他的高傲，紧扣观众心弦，制造了一种紧张的氛围。最后1900在一片质疑声中弹完钢琴，周围一片寂静，他兴奋的呼吸声、站起来挪动椅子的声音、用琴弦点燃烟头的声音都非常清晰，瞬间爆发的雷鸣般的掌声将观众收敛的情绪一下子释放出来。杰利打破酒杯的声响彻底舒缓了紧张刺激的氛围，电影的叙事节奏恢复正常，仿佛之前斗琴的一瞬间就是杰利的一生。

4. 渲染气氛

渲染气氛是通过音响使画面的气氛更加浓烈。气氛在音响中较为概括，在画面中较为具体，因此，声画结合紧密会使气氛更加具体化、形象化，会使画面形象更为丰富、动人。音响对环境气氛的渲染、烘托，有时具有影响画面基调的作用。在一些大型动作片和紧张的惊悚片中，渲染性音乐更是发挥着重要的作用，它们根据人们的心理活动状态，配合画面，用一些夸张的手法渲染和制造紧张、恐怖的气氛。音响经过导演的处理后，应该融入整个电影的艺术构思中，与电影的其他元素共同完成电影主题的表达。

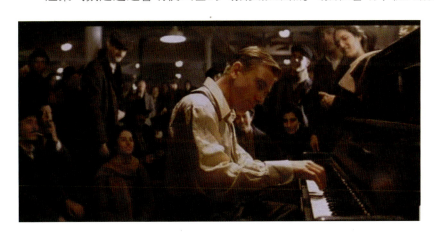

图6-13　影片《海上钢琴师》中的画面

例如日本动漫大师宫崎骏的电影天马行空，编织了一个又一个美丽的梦境，清新脱俗的电影画面再加上舒缓甚至有些俏皮感觉的音响，使观众更加沉迷于温馨而快乐的梦境。

又如动画片《小鸡快跑》（见图6-14），运用了狗叫、铁丝网的摩擦声、开关门声等音响，突出了危机四伏的夜晚所特有的紧张气氛。

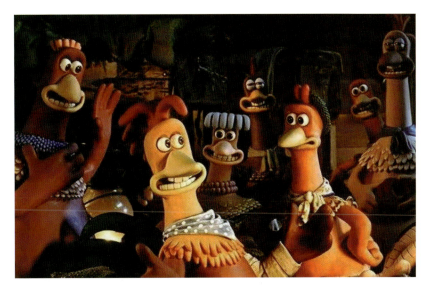

图6-14　动画片《小鸡快跑》中的画面

6.4 声画关系

6.4.1 声音和画面的对应关系

电影的声画关系的变化是多种多样、没有止境的，电影艺术家们也在不断的探索与实践中创造出了更多新的声画组合方式。在分析电影艺术作品的意境创造问题时，我们发现声音和画面的对应关系主要分为声画同步与声画分离两大类型。

1. 声画同步

声画同步是指电影中的声音内容与视觉影像内容处于完全一致的同步关系中，也就是说，发出声响的声源就是画面呈现的人物、自然环境或其他物体。所以在声画同步的关系中，电影画面中的形象使得电影声音具有可见性，而电影声音又使得画面具有可闻性，从而大大加强了影片整体的真实感。例如迪士尼出品的"米老鼠"系列影片（见图6-15）就充分运用了声画同步的艺术处理手段，电影中以声画同步方式出现的音乐也被称为"米老鼠式音乐"。

2. 声画分离

声画分离是指画面中的声音和形象的不一致性，包括动作的不一致、时空的不一致和情感的不一致。声画分离意味着电影的声音与画面具有相对的独立性，但它们可以通过某种分离方式达到更高层次上的结合与统一。声画分离又分为声画对位和声画并行，其中声画对位是创造意境的比较重要的方式。声画对位是指声音和画面之间在情绪、内容、艺术形象的表述上处于某种对立的关系，它是通过凸显两者的差异来表述某种叙事、象征或表现意义的。

6.4.2 声画关系对电影意境的作用

画面与声音是构成电影的两个不可分割的元素，必须将两者巧妙、协调地配合在一起，才能得到完整而立体的感官效果。声画关系之所以被视为影视艺术中极为重要的美学问题，是因为它是视听艺术特有的问题，声音与画面的组合是电影特有的表意手段。声音与画面的相互配合，不是二数之和，而是二数之积，成了一种新的审美创造。这种声画结合的方式与理念在影视艺术中通常被称作声画蒙太奇。电影中画面和声音的相互结合，能够产生很奇妙的"化学反应"，从而生成一种虚实相生的结构，并创造出一种视听结合的多维意境。

1. 同步化的声音对意境的作用

从创造电影意境的角度来讲，同步化的声音更多一些。原因是一些富有意境的电影画面自身已具有一定的感情倾向，只是由于其具象性的限制，不能完全实现由实而虚的过渡，不能完全靠自身化景物为情思。在这个时候就需要用声音从感情上加以强化和渲染，从而使观众的思维沿着音乐的感情基调生发出相应的联想。

2. 声画对位对意境的作用

声画对位会把声画关系拆开，反而不利于声音和画面的相互补充。然而，艺有法，但无定法，电影艺术的法则也具有辩证性。实际上我们从电影作品中就能发现，声画关系对于电影意境的创造，既可以是同步的也可以是对位的。

例如影片《八月照相馆》（见图6-16）的结尾，正元在医院里得知自己病情严重恶化，生命即将走到尽头，所以希望最后能够再见多琳一面。他去多琳的新工作地点打听后，就坐在一家咖啡馆默默等待多琳的出现。但是多琳出现之后，正元还是决定不与多琳相见，只是透过咖啡馆的玻璃窗静静地看着多琳，非常不舍地用手"摸着"窗外忙碌的多琳。此时电影的背景音乐是正元给多琳讲鬼故事时出现过的温馨浪漫的小提琴曲。这段音乐让人感受到两人的美好爱情，而影片此时的现实情况却是残酷的。正元对多琳依依不舍的画面与表现美好爱情

图6-15 动画片"米老鼠"系列中的画面

图6-16 影片《八月照相馆》中的画面

的音乐在情绪情感上形成一种对比，这种声画对位的表现产生了一种震撼人心的艺术效果，而且两者相互交融、虚实相生，营造出一种非凡的意境，让观众产生一种难以名状、哀而不伤的美好情绪。由此片可见，声画同步和声画对位都可以作为创造意境的方式。

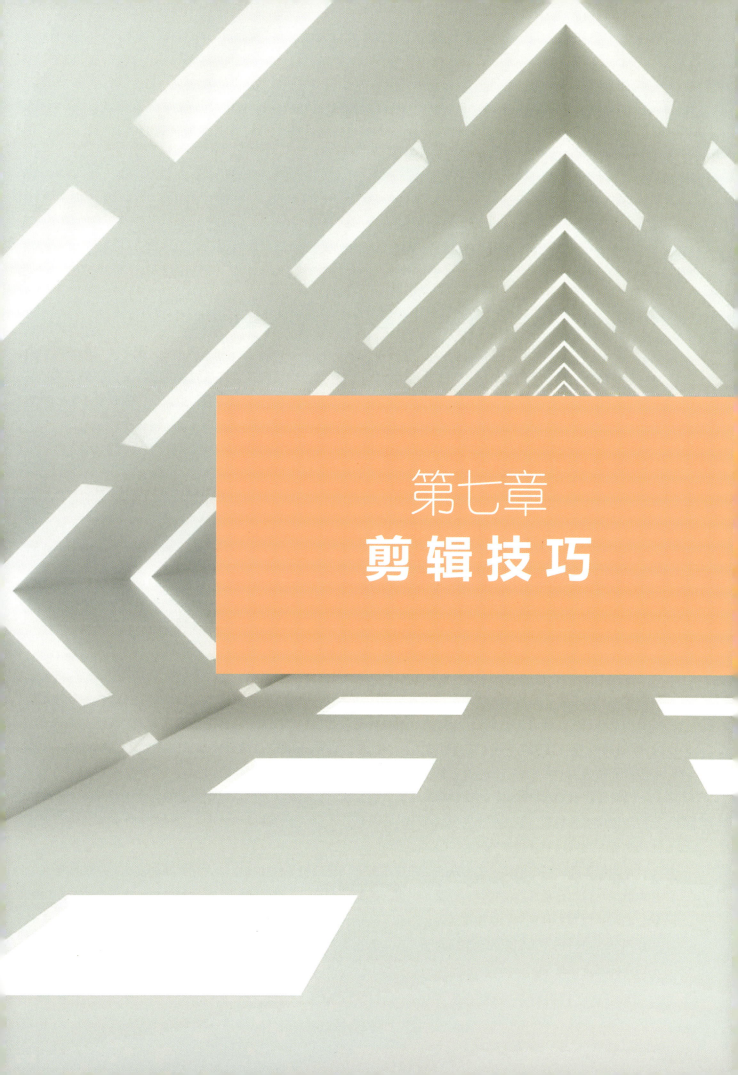

第七章
剪辑技巧

7.1 剪辑的概念

7.1.1 剪辑的来源

"剪辑"一词，在英文中是编辑的意思，在德语中为裁剪之意，而在法语中，"剪辑"一词原为建筑学术语，意为构成、装配。后来才用于电影，音译成中文，即"蒙太奇"。在我国电影中，把这个词翻译成"剪辑"，其含义非常准确。"剪辑"二字即剪而辑之，这既可以像德语那样直接同切断胶片发生联想，同时也保留了英文和法文中"整合""编辑"的意思。而人们在汉语中使用外来词语"蒙太奇"的时候，更多的是指剪辑中那些具有特殊效果的手段，如平行蒙太奇、叙事蒙太奇、隐喻蒙太奇、对比蒙太奇等。

7.1.2 剪辑意识的形成

将剪辑作为一种艺术创作手法始于电影，当然最初的时候人们还未意识到所拍摄的胶卷需要剪辑。法国的卢米埃尔兄弟在早期的电影拍摄试验中，如果遇到一件生活中有意义的事情，常常会选择用摄影机将这个事情从头至尾地记录下来，一直拍摄到这个有趣的事情结束，也就是说，他们拍摄的影片内容是一个完整的长镜头，其代表作有《出港的船》和《火车进站》（见图7-1）等。而由于当时胶卷技术的制约，当时影视作品的时长只可以保持在一分钟左右。在我们现在看来，当时的作品只是对生活的简单复制，拍摄的内容也往往只是为了博取人们的一笑，并且当时的人们在看电影时只是抱着一种猎奇心理，所以我们认为，早期的电影从严格意义上来讲还不可以算作一门艺术。

1897年，卢米埃尔兄弟拍摄了几部关于消防员的单一镜头的短片，在一次滚动放映中，由于放映员在打瞌睡，从而导致了这几部片子没有按照之前的顺序播放，但是这个偶然的放映顺序错误将原本各自独立且没有内在联系的几部短片组合成了一部近乎完整的影片。相比单个镜头，多个镜头在情节的表述上有着不可比拟的优势，其内容更加丰富。这在当时引起了极大的反响，就是这次意外促使了传统意义上的剪辑的形成。所以我们将法国的卢米埃尔兄弟视为影视剪辑的创始人。

而对影视剪辑同样做出了杰出贡献的法国人梅里爱，则是在故事的叙述上有了较为重大的突破，他当时已经可以用多条线索来叙述一个完整的故事，但是这仅仅局限于故事情节方面，每个镜头之间的轴线、运动方向是否合适则没有考虑进去。

身为摄影师的阿尔伯特·史密斯在实践中了解到，摄像机与被拍摄主体之间的距离变化会产生各种不一样的效果，这也是最原始的特写、近景、中景、远景的萌芽，在各个景别中，主体会给人以不同的感受和体验。同时，他将各种景别的切换灵活地运用在实践创作之中，为后来镜头景别的细分与深入发掘起到了启发的作用。这个时候，人们才发现剪辑对于一部电影有着重要的影响，这也为后来剪辑大师们深入了解剪辑这一门学问奠定了基础。

埃德温·鲍特能够运用平行线索的剪辑技巧来叙述故事的情节，比如，他利用坏人们逃跑与有人报警这两个毫不相关的、不存在因果联系的镜头来交代这两个平行发展的事件，这对于最开始只把电影作为一种对生活的简单记录和单一镜头的叙事来说，无疑是一次重大的革命性突破。但是，他的作品《火车大劫案》基本上是用固定镜头来表现场景的，也就是说，在拍摄这部电影的时候，摄像机的方位是永远不会移动的，这也就类似于舞台剧的演出，那么那个时期的剪辑就等同于舞台剧的开幕和谢幕，而"剪辑"所体现的功能也就有了较大的局限性。这与后来将影视剪辑作为一门独立的学问，还有着较大的差距。但是从历史的角度来看，这为剪辑的发展奠定了重要基础。

图 7-1　影片《火车进站》中的画面

后来在美国人大卫·格里菲斯的努力下创作出了《党同伐异》（见图 7-2）这部优秀影片，它充分地运用了蒙太奇的各种叙述形式，彻底打破了传统的影视叙事方式，这同时也促成了影视剪辑成为一门独特的艺术门类。即使到了现在，我们在影视制作中的各种技巧和理念仍然继承了他的观念，只不过又对其研究成果进行了深化和拓展。

图 7-2　影片《党同伐异》中的画面

7.2　剪辑的基本原理

7.2.1　剪辑的基本内容

1. 选择镜头

剪辑的首要内容，就是对大量的原始素材画面进行准确的选择、正确的使用。在进行素材画面的选择和

使用时，要正确认识和把握动作、造型、时空这三大因素，这样才能合理选择、运用自如。要将动作、造型、时空这三大因素结合起来进行审视、比较和考察，选取那些动作性强、造型优秀、时空合理的素材画面，同时要顾及导演、摄影、摄像、演员的风格和特长，注意同类镜头的区别和特点。

2. 制定剪辑方案

在影视文学剧本、分镜头剧本和导演阐述的基础上，剪辑师必须对整部影片的结构、画面、声音处理、场面转换等，运用蒙太奇的法则和方法，提出自己的设想，制定剪辑方案。这个剪辑方案的主要依据是分镜头剧本，必须充分体现导演的创作意图，同时又要有所超越。剪辑方案是剪辑师进行艺术再创作的蓝图，它要有一定的精确性、可行性和稳定性，但也可以根据影视片拍摄的实际情况予以必要的改动。剪辑方案着重于设计、安排、调整影视艺术片的结构。

3. 确定剪辑手段

电影的剪辑手段是复杂多样的，如画面剪辑有挖格省略法、拼接延长法等，声音剪辑有删挖、串改移位法等，另外还有平剪、分剪、插接、移植等各种手法。确定采用哪种剪辑手段进行镜头组接最恰当、最便捷，最能达到预想的艺术成效，是对剪辑师总体艺术水平和技艺熟练程度的一种检验。这里所说的确定剪辑手段包含三层含义：一是掌握了多种剪辑手段，能够根据艺术处理的需要，在众多剪辑手段中确定一种最适合的剪辑手段；二是面对一组特定的镜头，能够确定一种剪辑手段，剪辑后能达到最佳艺术效果；三是对于不同的影片，能够根据不同的艺术特点确定剪辑手段，以发挥不同影片各自的优点。也就是说，对于不同题材和不同风格、样式的影片，要选择不同的剪辑手段，如果用错剪辑手段，或者在几种剪辑手段之间游移不定，将会引起影视语言的混乱，导致影视创作上的失误。

4. 选择剪接点

在进行镜头组接时，剪辑工作的关键环节是寻找、选择准确的剪接点。剪接点选准了，镜头之间的衔接与切换就会有机合理、流畅自然。剪接点的选择，包括画面和声音两个方面。就画面剪辑而言，最常见的剪接点是动作剪接点，此外还有情绪剪接点、节奏剪接点等。要认真考虑画面的动作、造型、时空三大因素，具体地说，就是要充分注意动作的连续、语言的节奏、情绪的贯穿、镜头的运动、画面的造型和时空的关系等，只有这样，才能选到准确的剪接点。选错了剪接点，就会讹误顿显、疏漏百出，使观众疑窦丛生，甚至觉得不可理解。因此，选择剪接点时，剪辑师必须全面考虑，反复权衡，要有审慎、认真的态度，还要有敏锐的艺术感和开创性。准确地选择剪接点，是剪辑工作的基本内容和关键环节，也是对剪辑师艺术技术水平最直接、最严格的检验。

5. 把握剪辑基调

所谓剪辑基调，是指从剧作的文学构思和导演的蒙太奇设想出发，经过剪辑处理而体现出来的影片的节奏基调。不同题材、样式、风格的影片具有不同的剪辑基调，例如喜剧片的剪辑基调往往是轻松明快的。剪辑基调的决定性因素是掌握好全片的总节奏，在剪辑工作中，选取镜头的数量、长度及镜头的排列顺序，都对影片的总节奏有着直接的影响。因此，剪辑师必须正确稳妥地运用蒙太奇方法和剪辑手段，同时要充分考虑广大观众的欣赏习惯和要求，这样才能形成合理的影片剪辑基调，并将其贯穿全片。当然，有时为了某种特殊的艺术需要，局部的变调是可以出现的，但那也是以不改变全片的总节奏为前提的。剪辑师要对全片的基调做出周密细致的设想和安排，并紧密结合影片的主题和内容采用正确合理的剪辑手段，从而使全片形成统一、和谐、顺畅的剪辑基调。把握剪辑基调，是剪辑工作的难点，它要求剪辑师具有较高的艺术素养和业务技能。

7.2.2 剪辑点的选择及技巧

1. 节奏剪辑点

在影视作品中,节奏剪辑点指的是无对白的镜头,主要以故事情节的性质和剧情的总节奏为基础,以人物关系和规定情境中的任务为主要依据,然后结合影视情节、语言动作、造型因素、情绪节奏或者画面造型特征,使用对比的方式处理镜头的剪辑长度。影视片中的节奏剪辑点在过场戏、群众场面或者是战斗场面中起着重要的作用。电视栏目、专题片、广告片等也需要把握节奏剪辑点,并提出了新的课题和要求。这些电视片种要求在选择画面剪辑点的同时,还需要考虑声音剪辑点,也就是要达到声画合一、声画对立,准确选择两者相结合的节奏剪辑点。

影片的总体节奏从形式上可以分为内部节奏和外部节奏。内部节奏主要指以情节发展为基础的人物动作的速度、力度,摄影机运动速度、方向,音乐、音响的配合以及场景对造型因素的对比变化等;外部节奏主要指通过剪辑手段所造成的影片的快慢、松紧、高低的节奏感。

剪辑节奏取决于镜头的尺数,切换的次数越多,镜头的尺数越短,节奏速度就越快;切换的次数越少,镜头的尺数越长,节奏速度就越慢。短镜头的快速剪辑,会超越现实生活的空间和时间,从而大大扩展或压缩时空的延续性,造成一种特殊的节奏。如爱森斯坦1925年执导的经典影片《战舰波将金号》(见图7-3)中的一场戏"敖德萨阶梯",利用139个镜头,反复映现了20多次镇压和被镇压的画面,利用节奏对比加强了戏剧冲突。

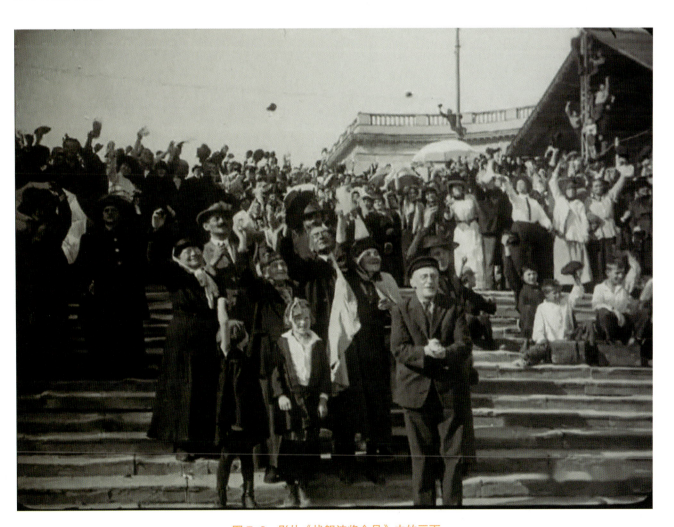

图7-3 影片《战舰波将金号》中的画面

2. 动作剪辑点

动作剪辑点往往以主体的动作为基础，以剧情内容和人物在特定情境的行为为依据，再结合实际生活中人物活动的规律来处理。在戏曲片中，常以舞蹈动作或是程式化的表现动作为依据，再结合音乐旋律、节奏、乐段、节拍以及戏曲的鼓点来处理。在歌唱画面中，主要依据歌词内容、乐句以及节拍，结合画面构成因素选择剪辑点。以人物的"坐下"这一动作剪辑点的选择为例：一个人从门口走到桌子前坐下。第一个镜头是全景，正面拍摄，镜头从门口跟拍到桌子前，人物坐下；第二个镜头是中近景，侧面拍摄，这个人走两步到桌子前并坐下。这就出现了两个不同景别、不同角度但表现同一个动作的两个镜头，很明显，这两个镜头的剪辑点应该放在"坐下"这一动作上。日常生活中，人的"坐下"看上去是一个连续不间断的动作，但通过摄像机的纪录，将这个动作一格一格地分解开，就会发现"坐下"这个动作并不是连续的，而是在连续的中间有1~2格的停顿处，而这个瞬间的停顿处正是"坐下"这个动作的上半部分与下半部分的转折处。这个转折处就是最佳的动作剪辑点。但要注意，上一个镜头一定要把停顿的1~2格用足、用完，下一个镜头从停顿以后的第一格用起，这样衔接起来，动作流畅，画面无跳跃感。这个剪辑点的选择就是准确的。

反之，人物从"坐"到"起"，剪辑点的选择是同一道理。在通常情况下，"起"也是一个完整的、连续的大动作中存在停顿处。剪辑时，仍要在动作的转折处确定剪辑点。把停顿的部分全部留在上一个镜头，下一个镜头从动的第一格用起。这样剪出来的效果，同样是动作流畅，无跳跃感，显得通顺自然。

不过，如果人物在起、坐时带有某种情绪，那么动作剪辑点的选择和处理就应随之发生变化。比如，某人在会议进行一半时非常愤慨，一怒之下突然站了起来。这个动作的剪辑点就不同于通常情况下人物"站起"所选择的点，而是要结合剧情内容和需要，随着人物情绪的进展来确定。这种情况下，剪辑师需要具备高深的功力、丰富的经验、敏锐的眼光、深刻的感悟。

3. 情绪剪辑点

情绪剪辑点一般是以人物的心理动作为根本，以人物在各种类型情境中的情态为依据，然后结合镜头造型的特征来选择的。在戏曲片、歌舞片中，结合音乐的旋律、节奏、乐句、乐段、锣鼓点来选择剪辑点；而在具有故事情节的影视片中，处理情绪的剪辑点时可将相关的镜头放长些，绝不能太短。比如，《马江之战》的一场戏中，主人公行使钦差大臣的权力，摘掉了夏康晔的顶戴花翎，震住了总督大人何璟，一时心情舒畅，在花园里观景吟诗。这是一个长镜头，全景中主人公从远处走来，镜头一直跟着人物运动，最后主人公站在台阶上，望着前方的景色，惬意地吟诗抒怀，镜头推至中近景。当张佩纶吟诗完毕，并没有马上切入下面的镜头，而是将此镜头放长，让观众从主人公的面部表情上看出他此时此刻春风得意的心情，把张佩纶的心态充分地表现出来。虽然画面上既没有语言动作，也无形体动作，但人物的心理动作仍在继续，情绪仍在延伸。如果镜头画面只从语言或形体上连接的话，人物的心态就不能得到充分的展现，观众的情绪也将受其影响，艺术效果也将大大减弱。

情绪剪辑点不同于动作剪辑点，它在镜头长度的取舍上余地很大，不受画面内人物外部动作的局限，只是以展现人物内心活动和渲染情绪、制造气氛为主。形体动作在剪辑点的选择上，是有规律的，比较容易把握；而情绪剪辑点全凭剪辑人员对影视片剧情、人物内心活动的某种心理感觉，可意会，不可言说。因此可以讲，是看不见也摸不着的，只可以一般的规则去加以规范。

7.3 镜头衔接方法

7.3.1 镜头组接原则

镜头的组接要符合人们的生活习惯和认识规律，在组接时要遵循一定的原则。镜头组接的总原则是：合乎逻辑、内容连贯、衔接巧妙。具体说来有以下几点要求。

1. 镜头的组接必须符合观众的思想方式和影视表现规律

镜头的组接不是随意的，必须符合生活的逻辑和思维的逻辑。因此，影视节目要表达的主题与中心思想一定要明确，这样才能根据观众的心理要求即思维逻辑来考虑选用哪些镜头以及怎样将它们有机地组合在一起。

2. 遵循镜头调度的轴线规律

所谓"轴线规律"，是指拍摄的画面是否有"跳轴"现象。在拍摄的时候，如果摄影机的位置始终在主体运动轴线的同一侧，那么构成画面的运动方向、放置方向都是一致的，否则就是"跳轴"。"跳轴"的画面一般情况下是无法组接的。

在进行组接时，遵循镜头调度的轴线规律所拍摄的镜头，能使镜头中的主体的位置、运动方向保持一致，合乎人们观察事物的规律，否则就会出现方向性混乱。如拍摄踢足球，甲队射左方球门，乙队射右方球门，若有一台摄影机从相反方向拍摄，看上去就变成甲队也在射自己防守的右方球门了。

3. 景别的过渡要自然、合理

组接表现同一主体的两个相邻镜头时要遵守以下原则：

（1）两个镜头的景别要有明显变化，不能把同机位、同景别的镜头相接。因为同一环境里的同一对象，机位不变，景别又相同，两镜头相接后会产生主体的跳动。

（2）景别相差不大时，必须改变摄像机的机位，否则也会产生明显跳动，好像从一个连续镜头中截去一段。组接不同主体的镜头时，同景别或不同景别的镜头都可以组接。

4. 镜头组接要遵循"动接动""静接静"的规律

如果画面中同一主体或不同主体的动作是连贯的，可以动作接动作，达到顺畅、简洁地过渡的目的，我们简称为"动接动"。如果两个画面中的主体的动作是不连贯的，或者它们中间有停顿，那么这两个镜头的组接，必须在前一个画面主体做完一个完整动作停下来后，再接上一个从静止到运动的镜头，这就是"静接静"。"静接静"组接时，前一个镜头结尾停止的片刻叫"落幅"，后一镜头运动前静止的片刻叫"起幅"，起幅与落幅的时间间隔为一二秒钟。运动镜头和固定镜头组接，同样需要遵循这个规律。如一个固定镜头要接一个摇镜头，则摇镜头开始时要有起幅；相反，一个摇镜头接一个固定镜头，那么摇镜头要有"落幅"，否则画面就会给人一种跳动的视觉感。有时为了实现某种特殊效果，也有"静接动"或"动接静"的镜头。

5. 光线、色调的过渡要自然

在组接镜头时，还应该注意相邻镜头的光线与色调不能相差太大，否则也会导致镜头组接的不连贯、不流畅。

7.3.2 镜头的组接方法

镜头的组接方法，一般可分为技巧组接和无技巧组接两大类。

1. 技巧组接

技巧组接就是利用特技信号发生器产生的特技将两个镜头连接起来，其特点是：既能使两个镜头平滑过渡，又能在视觉上形成明显的段落感。技巧组接有着明显的人工和特技机的痕迹，能形成比较明显的段落感，一般被用作较大段落之间的转换。特技的形式很多，但适合用于镜头之间组接的特技是有限的。镜头组接通常使用的技巧有：

（1）淡出淡入。

淡出是指上一段落最后一个镜头的画面逐渐隐去直至黑场，淡入是指下一段落第一个镜头的画面逐渐显现直至正常的亮度。这种技巧可以给人一种"间歇"的感觉，适用于自然段落的转换。

（2）叠化。

叠化是指前一个镜头的画面和后一个镜头的画面相叠加，前一个镜头的画面逐渐隐去，后一个镜头的画面逐渐显现的过程，两个画面之间有一段过渡时间。叠化特技主要有以下几种功能：一是用于时间的转换，表示时间的消逝；二是用于空间的转换，表示空间已发生变化；三是用叠化表现梦境、想象、回忆等插叙、回叙场合；四是表现景物变幻莫测、琳琅满目、目不暇接。比如，"枯枝"叠化"花满枝"，表示季节的更替；走路的小脚叠化成人的大脚，表示主体人物长大了等。

影片中前一个镜头在"渐隐"中，同时后一个镜头"渐显"入，直至上一个镜头画面完全消失，下一个镜头画面完全出现。前后两个镜头"变"的过程是经过"溶变"的状态来实现的。它的作用是在同一场戏和同一段落中或不同时空和不同场景中分隔时间与空间，由于叠化"溶变"的过程中具有"柔和性"，所以适用于比较缓慢或柔和的节奏。在影片中，时空的转换、环境的变迁、情绪的渲染、历史的连续、情绪的延伸、人物的成长都可以运用叠化来完成，例如《西游记之大圣归来》（见图7-4）中就使用了叠化的效果。

（3）扫换。

扫换，也称划像，可分为划出与划入。前一画面从某一方向退出荧屏称为划出，下一个画面从某一方向进入荧屏称为划入。划出与划入的形式多种多样，根据画面进、出荧屏的方向不同，可分为横划、竖划、对角线划等。划像一般用于两个内容意义差别较大的镜头的组接。

（4）键控。

键控分黑白键控和色度键控两种。黑白键控又分内键控与外键控，内键控可以在原有彩色画面上叠加字幕、几何图形等；外键控可以通过特殊图案重新安排两个画面的空间分布，把某些内容安排在适当位置，形成对比性显示。色度键控常用在新闻片或文艺片中，可以把人物嵌入奇特的背景中，构成一种虚幻的画面，增强艺术感染力。

使用特技组接镜头时应注意：第一，特技是一种连接手段而不是内容的表现手段，太花哨的特技形式容易喧宾夺主，令人眼花缭乱。第二，镜头组接时所使用的特技应具有较好的连接性，形式上须与上下画面相互融合，形成一个有机的整体，从而使两个镜头的连接有序而无声。

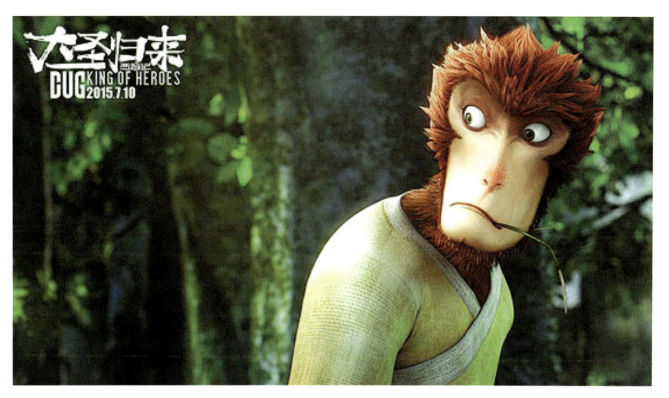

图 7-4　动画片《西游记之大圣归来》中的画面

2. 无技巧组接

无技巧组接是用镜头的自然过渡来组接镜头的，主要适用于蒙太奇镜头之间的组接。由于其不利用电子特技，可使内容更精练、简洁，同时也加强了情节的内在联系，使之更自然、真实、可信。无技巧组接强调视觉的连续性，运用无技巧组接镜头时，需要注意寻找合理的转换因素和适当的造型因素。无技巧组接的方法很多，最常用的是利用场面调度与画面组接、切换以及空镜头等实现镜头之间的组接。

（1）利用场面调度与画面组接来转场。

例如，一个人走近镜头把画面挡住，或镜头推近成特写，下一个画面从一个特写或近景拉出来转成全景，环境就变了，它起到了淡出淡入的作用；或用一个人、一辆车逐渐走远，象征一个事件的停顿，也起到了淡出的作用。

（2）利用切换来缩短时间。

例如，"枯枝"的画面叠化"花满枝头"的画面，也可利用切换方法将"枯枝"变为"繁花盛开"，同样也可以表示换了一个季节。

（3）利用空镜头来转场。

在一个表述完整意义的镜头结束后，连接一个没有特定主体的"空镜头"，然后再连接下一个镜头，从而实现两个镜头的组接。这样能给观众间歇感，也使内容的过渡更自然、流畅。在编辑的过程中，镜头的组接必须符合节目的要求，切不可滥用、乱用。用得合理，用得巧妙，不仅会给观众一个明确的段落感、层次感，还能给影片增色。

（4）特写转场。

特写转场是用特写画面来结束一场戏或从特写画面展开另一场戏的剪辑手法。前者指一场戏的最后一个镜头结束在某一人物的某一局部（如头部或眼睛）或某个物件的特写画面上；后者指从特写画面开始，逐渐扩大视野，以展现另一场戏的环境、人物和故事情节。用特写画面来结束一场戏，或用特写画面展开一场戏，

都是为了强调人物的内心活动或情绪，有时是为了表示某一物件、道具所具有的时空概念和象征性含义，以造成完整的段落感。由于特写能集中人的注意力，因此即使上下两个镜头的内容不相称，场面突然转换，观众也不至于感觉到太大的视觉跳动。苏联影片《攻克柏林》中有一个利用特写镜头的转场：斯大林看地图的中景切斯大林看地图的特写，当斯大林抬头往前看并沉思时，接柏林的希特勒受惊后退的特写镜头，镜头拉出，希特勒在看地球仪。这种特写镜头的转场，产生了不同情绪的交流与呼应，使外部结构的冲击力与内容的联想融会起来，既有趣又有特色。

参考文献

[1] 中国社会科学院语言研究所词典编辑室.现代汉语词典[M].7版.北京：商务印书馆，2016.
[2] 陈吉德，沈国芳，蒋俊，等.影视视听语言[M].北京：国防工业出版社，2012.
[3] 孙立.影视动画视听语言[M].北京：海洋出版社，2005.
[4] 邹建.视听语言基础[M].上海：上海外语教学出版社，2007.
[5] 张菁，关玲.影视视听语言[M].北京：中国传媒大学出版社，2021.
[6] 曾途.影视视听语言[M].重庆：西南大学出版社，2014.
[7] 马兆峰.数字影视视听语言[M].北京：清华大学出版社，2014.

主要参考影片目录：
《我的父亲母亲》《让子弹飞》《霸王别姬》《一个国家的诞生》《罢工》《肖申克的救赎》《罗拉快跑》《功夫熊猫》《辛德勒的名单》《钢的琴》《这个杀手不太冷》《黑天鹅》《英雄》《花样年华》《重庆森林》《疯狂约会美丽都》《小鸡快跑》《魔女宅急便》《哈尔的移动城堡》《山楂树之恋》《巴顿将军》《泰坦尼克号》《天使艾米莉》《这里的黎明静悄悄》《黄土地》《大红灯笼高高挂》《埃及王子》《东邪西毒》《布达佩斯大饭店》